普通高等院校 艺术设计 类应用与创新型
人才培养核心课程"十二五"规划示范教材

丛书主编◎吴 焜 李轶凡

设计色彩

主　编 ● 苏　玲（汉口学院）
副主编 ● 张小燕（武汉学院）

The Color of Design

华中科技大学出版社
http://press.hust.edu.cn
中国·武汉

内 容 提 要

本书是针对高等学校艺术设计专业学生编写的,主要内容由设计色彩的视觉基础、应用、美感基础、感知觉训练、创意性思维训练,以及优秀作品欣赏几个部分组成。

本书编写遵循了循序渐进的过程,第一阶段是色彩的基础理论知识,第二阶段阐述色彩在设计艺术中的运用,第三阶段强调设计色彩的美感基础,第四阶段着重训练设计色彩的感知觉能力与设计创意思维的表达能力。本书有意识地将色彩与人的理性思维和感性思维相结合,对色彩的象征性、色彩的意向性、色彩的抽象性进行研究,同时将色彩的感知觉能力与设计创意思维的表达作为专题研究。在教学设计上,本书突出对学生实践动手操作能力的培养,注重学习过程的体验,力图使学生了解色彩在艺术与设计中的地位与作用。

图书在版编目(CIP)数据

设计色彩 / 苏玲 主编 . -- 武汉:华中科技大学出版社,2013.9(2024.9 重印)
ISBN 978-7-5609-9253-2

Ⅰ.设… Ⅱ.苏… Ⅲ.①色彩学-高等学校-教材 Ⅳ.J063

中国版本图书馆 CIP 数据核字 (2013) 第 169974 号

设计色彩 苏 玲 主编

策划编辑:周晓方
责任编辑:刘 烨
封面设计:刘 卉 李 嫚
责任校对:张 琳
责任监印:张正林
出版发行:华中科技大学出版社(中国·武汉) 电话:(027)81321913
地 址:武汉市东湖新技术开发区华工科技园 邮编:430223
录 排:华中科技大学惠友文印中心
印 刷:武汉市洪林印务有限公司
开 本:880 mm×1230 mm1/16
印 张:11.25
字 数:370 千字
版 次:2024 年 9 月第 1 版第 6 次印刷
定 价:58.00 元

本书若有印装质量问题,请向出版社营销中心调换
全国免费服务热线:400-6679-118 竭诚为您服务
版权所有 侵权必究

普通高等院校 艺术设计 类应用与创新型
人才培养核心课程"十二五"规划示范教材

丛书主编简介

吴 焜　男，副教授，1968年出生于北京，中国民主同盟盟员，现任教于汉口学院艺术设计学院。本科毕业于华中师范大学美术系，后就读于中国美术学院和武汉大学，获硕士学位。在高校从事艺术设计专业教学10余年，独立及参与主持完成省级课题多项，在《南京艺术学院学报（美术与设计版）》等学术期刊发表论文10余篇，招贴《围歼》等多项设计作品参展并获奖。

李轶凡　女，讲师，1979年出生于湖北武汉。2002年，华中师范大学美术系美术教育专业毕业，获文学学士学位。2006年，华中师范大学美术学院铜版画技法研究方向研究生毕业，获硕士学位，师从著名铜版画家魏谦教授。现任汉口学院艺术设计学院副院长。版画作品多次参加全国、省美术作品展并获奖。

本书主编简介

苏 玲　女，讲师，1982年出生于湖北鄂州。2005年，华中师范大学美术学专业毕业，获学士学位。2012年，华中师范大学美术学院现当代油画创作与技法研究方向研究生毕业，获硕士学位。现任教于汉口学院艺术设计学院。作品多次参加国家及省级展览并获奖。多篇学术论文发表于重要期刊。

普通高等院校 艺术设计 类应用与创新型
人才培养核心课程"十二五"规划示范教材

编委会

主　编： 吴　焜　李轶凡

副主编： 曾　婧　夏起聪　刘光明　唐　宁

编　委：（排名不分先后）

李轶凡	刘贝利	刘光明	唐　宁	曾　婧
夏起聪	孙　婷	田　亮	王军平	苏　玲
方若涛	胡　靓	张小燕	彭　玮	罗　雪
初月明	张　翠	王　昆	信建英	索玉婵
李静姝	李　军	张　枞	洪　琼	张华丽
赵　宁	卢　哲	李晓丹	曹　英	罗　洁
刘春苗	易丽玲	康霁宇	应卫强	吕　璇

总序
General Prologue

党的十八大报告明确提出，要扎实推进社会主义文化强国建设。在"十二五"期间，我国要大力推动文化产业的快速发展，使其成为国民经济的支柱性产业，增强我国文化的整体实力和国际竞争力。当前，我国经济正处于结构调整、产业升级的关键时期，在由劳动力密集型向知识密集型、智力密集型产业转型的过程中，技术创新、设计创新成为转型的重要利器。创意设计业是我国文化产业的重要组成部分，是我国文化产业的核心环节，肩负着我国由"制造大国"转变为"创造大国"的重任。创意设计业的发展既可有效推动我国电影、电视、广告、网络、出版、软件、通信、会展、建筑、服装、工艺、游戏等诸多产业领域的发展，又贯穿文化产品的整个生产过程，成为促进文化产业结构升级的重要引擎。

我国本土创意设计要实现从低端的OEM（代工生产）走向中端的ODM（委托设计与制造）再进入高端的OBM（自有品牌生产），实现"中国制造"向"中国创造"的转型，成为全球创意产业的加工基地，高素质专业人才是关键。当前，如何培育具备丰富想象力、充分创造力和一定科学文化水平的创意人才，已成为我国文化产业发展的当务之急。近几年来，艺术设计业虽然在我国得到较快发展，各类艺术设计专业在大部分高等院校中也纷纷设立，呈现出繁荣的景象，但与西方发达国家相比，我国在艺术设计教育方面还有很大差距。

为促进我国创意设计业的发展，应对当前我国艺术设计创新人才培养的需求，汉口学院（原华中师范大学汉口分校）联合江汉大学文理学院、中国地质大学江城学院等院校的活跃在艺术设计专业第一线的教师编写了"普通高等院校艺术设计类应用与创新型人才培养核心课程'十二五'规划示范教材"，希望在艺术设计创新人才培养方面有所尝试。首批教材包括《创意素描》《设计基础》《设计色彩》《陶艺》《装饰基础》。

本套教材在坚持遵循中国传统基础教育与内涵的同时，注重借鉴国外先进国家科学的教学方法、教学理念以及对专业学科深入而精微的研究态度，注重培养训练学生的设计创意和表现能力。未来我们还将联合更多院校、更广泛的专家学者和富有教学经验的精英教师进一步完善教材的内容，使本套教材能够更好地适应我国艺术设计专业人才培养的需要，为我国文化产业的发展储备好人才。由于时间仓促，书中不足之处恳请广大读者批评指正，以便将来修正与补充。

<div style="text-align:right">

丛书编委会

2013年8月

</div>

在信息时代高速发展的今天，"一体化"的模式已成历史，多样化、多元化的理念也已充斥在我们身边，高等普通艺术院校设计教学目的、教学内容，不能按部就班。教育不能像培养"生产线"上的合格品，教师不能充当"技术工人"和"检验员"的角色。多年来就业压力一直影响高等普通艺术院校的教学，高等普通艺术院校培养的是设计师还是技术员，答案显而易见。所以高等普通艺术院校的教学理念应该在强调基础性、实用性、普遍性的同时，在观念和个性创意上要有启发性。

作为重要的专业基础课程，设计色彩教学要求学生掌握基本的色彩表现方法，提高色彩表现能力，不仅要从理论上认识色彩的作用、意义与相关知识，更为重要的是能在今后的设计工作中，不断完善设计方案，增强色彩创作能力，提高动手能力与应用能力。

本书的出版得益于汉口学院艺术设计学院院长陈启祥教授的大力支持，同时丛书主编吴焜、李轶凡两位老师在本教材的策划、编写、审核等环节花费了许多的精力，在此表示由衷的感谢。再者，感谢本书的副主编张小燕老师为本书付出的努力。最后感谢学术界朋友们的帮助以及华中科技大学出版社的编辑们为本书的出版付出的大量心血。由于本人才疏学浅，书中差错之处恳请广大读者批评指正。

编　者
2013 年 7 月

◎ 第一章　设计色彩的视觉基础　　　　　　　　1
　第一节　色彩的物理学基础　　　　　　　　　2
　第二节　色彩的心理学基础　　　　　　　　　7
　第三节　色彩的美学基础　　　　　　　　　　11
　第四节　设计色彩与绘画色彩的区别　　　　　28
◎ 第二章　设计色彩的应用　　　　　　　　　　41
　第一节　视觉传达设计中的色彩设计　　　　　42
　第二节　服装设计中的色彩设计　　　　　　　52
　第三节　环境设计中的色彩设计　　　　　　　55
　第四节　工业设计中的色彩设计　　　　　　　59
◎ 第三章　设计色彩的美感基础　　　　　　　　61
　第一节　和谐的色彩美感　　　　　　　　　　62
　第二节　色调结构关系　　　　　　　　　　　64
　第三节　色调结构形式　　　　　　　　　　　78
　第四节　色调结构原则　　　　　　　　　　　81
　第五节　色彩的通感与意蕴　　　　　　　　　87
　第六节　自然色彩的启示　　　　　　　　　　95
　第七节　微妙雅致色彩　　　　　　　　　　　100
◎ 第四章　设计色彩的感知觉训练　　　　　　　111
　第一节　色彩的具象表现　　　　　　　　　　112
　第二节　色彩的印象表现　　　　　　　　　　114
　第三节　色彩的意象表现　　　　　　　　　　119
　第四节　肌理质感的创作表现　　　　　　　　124
◎ 第五章　设计色彩的创意性思维训练　　　　　129
　第一节　色彩的分解归纳训练　　　　　　　　130
　第二节　色彩的装饰性训练　　　　　　　　　135
　第三节　主观配置色彩训练　　　　　　　　　138
　第四节　综合技法材料训练　　　　　　　　　142
◎ 附录　优秀作品欣赏　　　　　　　　　　　　151
◎ 参考书目　　　　　　　　　　　　　　　　　169

第一章 设计色彩的视觉基础

第一节　色彩的物理学基础
第二节　色彩的心理学基础
第三节　色彩的美学基础
第四节　设计色彩与绘画色彩的区别

色彩首先是一种物理物质与现象，物理因素是色彩形成于我们视觉的首要因素，但非唯一必要的因素，影响人类色彩感受的因素很多，生理学、心理学、美学、地理学、历史学、文化学等诸多因素均左右着我们的色彩感受。而审美、心理、地域文化往往是我们在设计过程中考虑较多的内容。

第一节　色彩的物理学基础

色彩是破碎的光……太阳的光与地球相撞，破碎分散，因而使整个地球形成美丽的色彩……

——小林秀雄

现代物理学证实，色彩是光刺激眼睛后大脑的视觉中枢产生的一种感觉。人对色彩感觉的完成，首先要有光，要有对象，要有健康的大脑和眼睛，其中缺一不可。为了更好地研究、应用色彩，就需要掌握一些与绘画和设计相关的物理学知识。

一、光谱

17世纪英国物理学家牛顿用三棱镜揭开了彩虹的奥秘。我们把一束白光穿过玻璃棱镜，棱镜就会将白光分离成红、橙、黄、绿、青、蓝、紫七种颜色的光，这是与我们见到的彩虹颜色、次序相同的光色谱。这种现象叫作光的分解或光谱。（见图1-1-1）

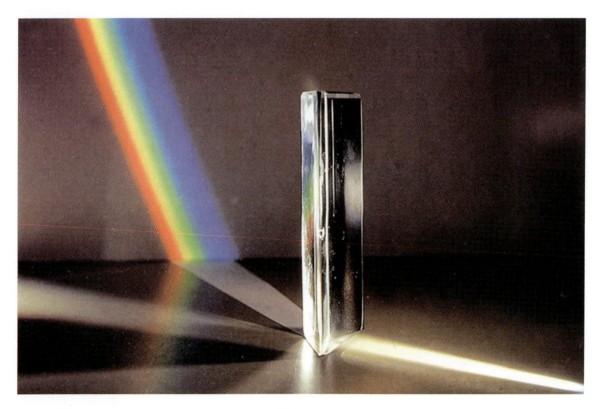

图 1-1-1

这里的光谱很容易让我们联想到乐谱。有限的音符交织出悦耳动听、博大的音乐世界。我们的色彩世界正是由有限的几种色彩分解组合来的。抽象大师康定斯基和音乐家史克里雅宾都热衷于将色彩和音乐融合起来。（见图1-1-2至图1-1-4）

第一章 设计色彩的视觉基础

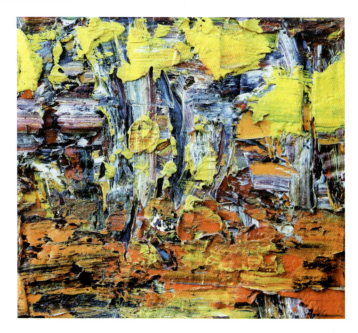

图 1-1-2

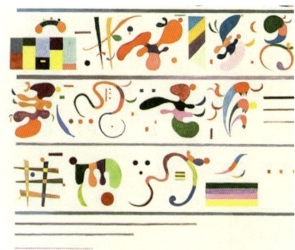

图 1-1-3

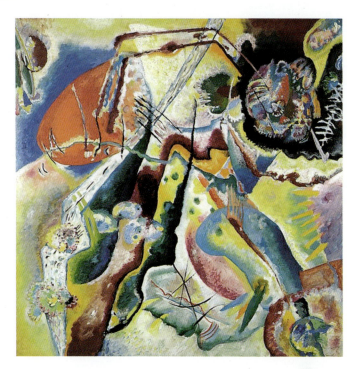

图 1-1-4

二、单色光与复色光

含有两种或两种以上色彩的光为复色光。牛顿以前的学者认为白色是最简单的光，但我们用三棱镜可把白光分解为红、橙、黄、绿、青、蓝、紫七种颜色的光。如果使分散的光线再透过凸透镜，则又会集中成一束白色光，所以白色光为复色光，也叫全色光。

由白光分解的红色光、橙色光、黄色光、绿色光、青色光、蓝色光、紫色光，经三棱镜不再分解这样的光叫单色光。

三、可见光谱与不可见光谱

用三棱镜分解太阳光形成的光谱，是人类眼睛所能看的范围。波长从约 380 nm 到 780 nm，这个区域为可见光谱，也就是人类所能看到的颜色。紫端 380 nm 以外是紫外线、X 射线等。红端 780 nm 以外的则是红外线、电波等不可见光谱，通过仪器才能观测。(见图 1-1-5)

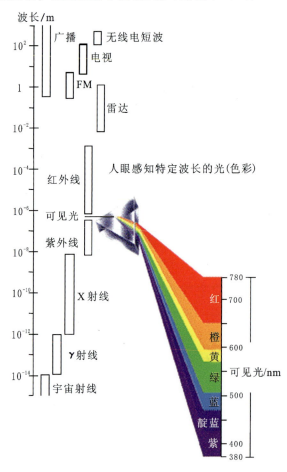

图 1-1-5

四、光源色

由各种光源发出的光，光波的长短、强弱、比例性质各不同，形成不同的色光，叫作光源色。常见光源有白炽灯、日光灯、太阳光、月光、蓝天的昼光。例如：普通灯泡的光所含黄色和橙色波长的光多而呈现黄色，但与阳光下的暖黄色又有着差异。不同时间、地点、季节的太阳光也有着微妙的变化。普通荧光灯所含蓝色波长的光多则呈蓝色，与月光也有着差异。

我们所进行的色彩工作都是在一个或若干个光源的笼罩下完成的，了解和把握光源色对于绘画或设计都是相当重要的。

五、颜料色

人类认识和利用颜色远早于对光的了解和运用。人类最早使用色彩进行绘画的历史可以上溯到旧石器时期。时至今日，人们使用色彩的颜料种类数不胜数，绘画和设计用的油画颜料、国画颜料、水粉、水彩颜料、丙烯、色粉、蜡笔、彩色铅笔、马克笔等，施工用的油漆、涂料、彩墨，等等，琳琅满目、举不胜举。光和色是色彩的两大部分，除了光之外，绘画与设计主要靠的是色。(见图 1-1-6 至图 1-1-8)

图 1-1-6　　　　　　　　　　　图 1-1-7

图 1-1-8

六、物体色

　　物体显示的色彩归纳起来有两类：一是"自然色彩"，指自然存在的天空、陆地、江河湖泊、海洋，以及自然界中的各种动植物的色彩（见图1-1-9、图1-1-10）；二是"人造色彩"，指由人类劳动创造出来的各种物体的色彩，如建筑、交通工具、服饰、一切日用品、工艺品，以及空间环境装饰等外表色彩。"人造色彩"几乎都与我们的设计有关。（见图1-1-11、图1-1-12）人造色彩与自然色彩混在一起构成了我们的视觉色彩。

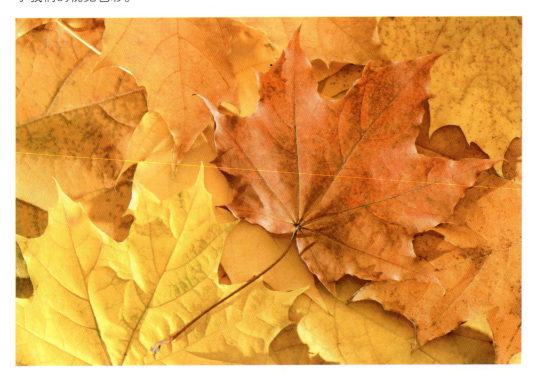

图 1-1-9

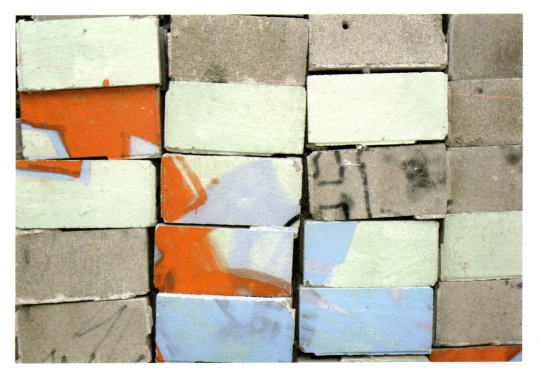

图 1-1-10

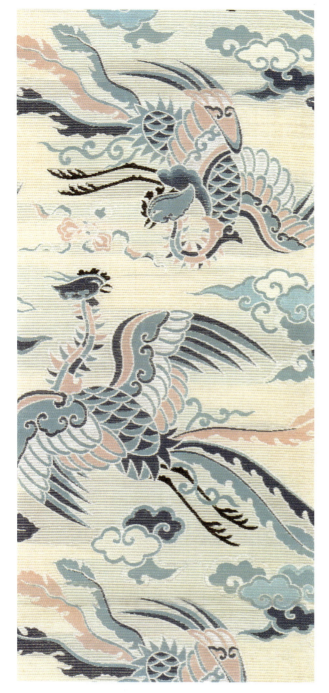

图 1-1-11

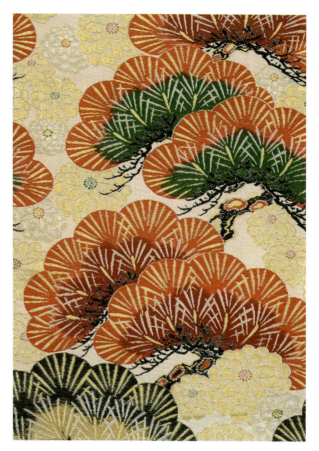

图 1-1-12

第二节　色彩的心理学基础

　　心理学家认为，人的第一感觉就是视觉，而对视觉影响最大的则是色彩。心理学家对此曾做过许多实验。他们发现，在红色环境中，人的脉搏跳动会加快，血压会升高，情绪会冲动。而处在蓝色环境中，脉搏跳动会减缓，情绪会沉静。科学家发现，颜色能影响脑电波，脑电波对红色的反应是紧张，对蓝色的反应是放松。心理学家注重实验所验证的色彩心理的效果，这些经验明确地肯定了色彩对人心理的影响。这些冷暖感觉，并非来自物理上的真实温度，而是与我们的视觉和心理联想有关。（见图 1-2-1 至图 1-2-3）

图 1-2-1

图 1-2-2

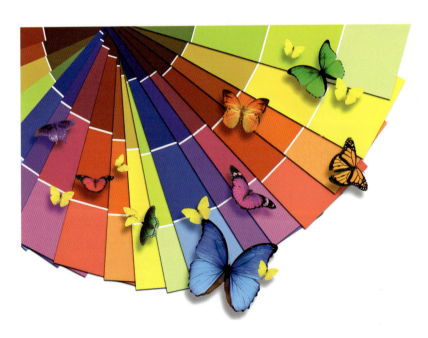

图 1-2-3

一、色彩感性心理

观看色彩时，由于受到色彩的视觉刺激而在思维方面产生对生活经验和环境事物的联想，这就是色彩的心理感觉。（见图1-2-4）

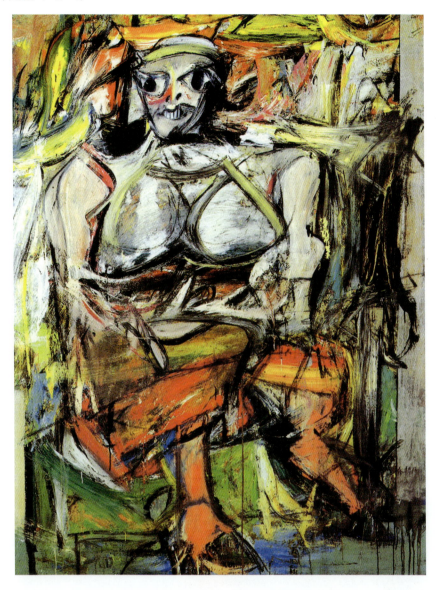

图1-2-4

美国心理学家已经做过实验，在一家工厂里把机器涂成浅蓝色或米色，一段时间过后，工人们的工作效率有了明显提高，事故率降低。过去英国伦敦的菲里埃大桥的桥身是黑色的，常常有人从桥上跳水自杀。由于每年从桥上跳水自尽的人数惊人，伦敦市议会敦促皇家科学院的科研人员追查原因。开始，皇家科学院的医学专家普里森博士提出这与桥身是黑色的有关时，不少人还将他的提议当作笑料来议论。在连续三年都没找到好办法的无奈情况下，英国政府试着将黑色的桥身换掉。这下奇迹竟发生了：桥身自从改为蓝色后，跳桥自杀的人数当年减少了56.4%，普里森因此而声誉大增。

有过这样一则新闻，据法新社报道，日本近年来的监狱在押人数不断增加，人满为患已经成了监狱面临的最严峻的现实问题。满负荷收容状态严重影响了犯人的情绪，狱内犯人间斗殴等案件数量大增，对犯人的改造极为不利。为了改善服刑环境，心理专家向政府提出了"另辟蹊径"的建议。他们认为，改变犯人的服装和床单的颜色，色彩会对他们的情绪、心理和行为产生积极影响。

二、色彩理性心理

色彩的感染力是相当大的,世界上无所谓好看的色彩或不好看的色彩,关键在于设计师如何运用。设计师要运用崭新的观念去表现色彩的特色,在设计和组合上都要给观众带来清新的感觉,引导观众进一步发掘色彩背后的意义。大自然的无形之手给我们展示了一个色彩缤纷的世界,千变万化的色彩令人着迷;同样,一个成功的色彩设计也拥有生命力,可以感染观众情绪。设计师对色彩运用多做深入的了解和研究,定可设计出精彩的作品。

香港设计师蔡启仁先生有一幅作品,是一张喜帖,帖子上面简单地印了一个绿色的"喜"字。表面看来,这张喜帖除了颜色上反传统之外,没有什么特别之处,但新郎和新娘都是环保人士,所以绿色对他们意义重大;不过好戏在后头,当宾客打开帖子一看,发现新郎和新娘一个姓黄,一个姓蓝,他们立即意会到"绿"的意义。绿色的喜,就成为两人结合的见证,绿色在这个设计上运用得极为巧妙。

如果我们把人们因受到色彩的视觉刺激而产生的直接本能的心理暗示称为色彩心理的"感性认识",那么对于色彩在人们思维方面产生对生活经验和环境事物的联想和顿悟,则可称之为色彩心理的"理性认识"。设计师的作品不仅要以人们对色彩的心理本能为依据,更要从色彩创意、色彩联想角度发挥色彩的心理作用。"感性认识"与"理性认识"共同作用,从"感性认识"升华为"理性认识",真正做到"意念为体,色彩为用"。(见图1-2-5)

图1-2-5

第三节　色彩的美学基础

从 20 世纪 50 年代起，我们借用了苏联的艺术教学模式，它有一套完整的色彩教学方法，它所展示出的是一种在二元论哲学思想下的相对更接近真实客观的色彩和以焦点透视为主的视觉空间模式。虽然我们知道，当一种方法在讲台上持续 40 年之久，它便不自觉地成为观看方式的权威。不仅仅在艺术领域内，即使在最严谨的科学领域里，一个一成不变的理论，也必然会阻碍发展与创新。但对色彩美学体系的学习仍是我们不可逾越的阶段，也是我们能驾驭色彩的重要基本功。

一、色彩艺术的形式语言

色彩的形式语言是表达创作意图的语言模式，与音乐、舞蹈一样，是我们表达艺术创作与设计意图的重要方式，它属于非语言的语言表达系统。艺术形式是衡量一件艺术作品艺术价值的尺度。艺术最本质的特征就在于它特殊的形式。

色彩的形式语言包括三个方面：一是色彩与色彩之间的组织结构关系（如色相关系、纯度关系、明度关系、面积关系、位置关系）；二是色彩的表现语言与技巧方法（如笔法、肌理、材料等）；三是色彩的形式美规律（如变化统一、对比调和、节奏韵律等）。

在西方美术史中，以色彩美感著称的大师有康定斯基、克利、莫奈、波洛克、毕加索、米罗、莫兰迪、夏加尔、蒙德里安等，这些大师们的用色都对我们研究色彩形式规律有着极大的借鉴意义。（见图 1-3-1 至图 1-3-13）

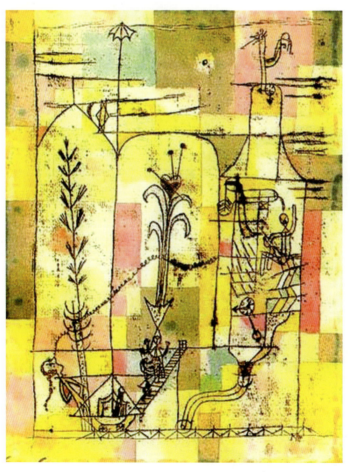

图 1-3-1

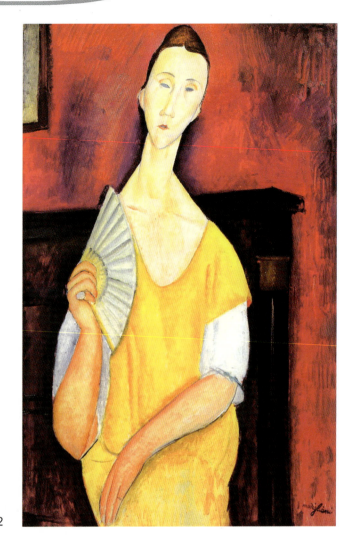

图 1-3-2

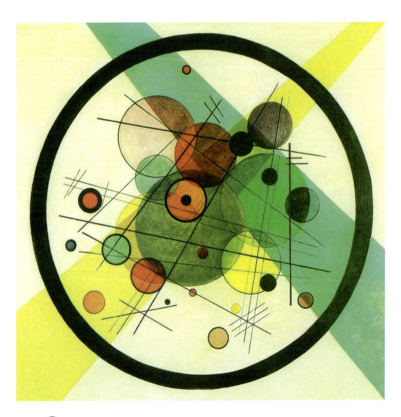

图 1-3-3

第一章　设计色彩的视觉基础

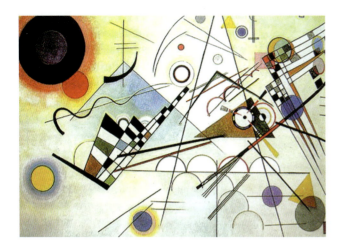

图 1-3-4

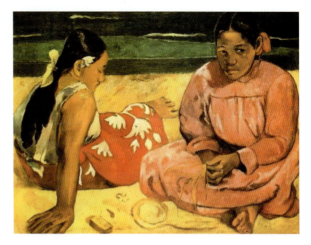

图 1-3-5

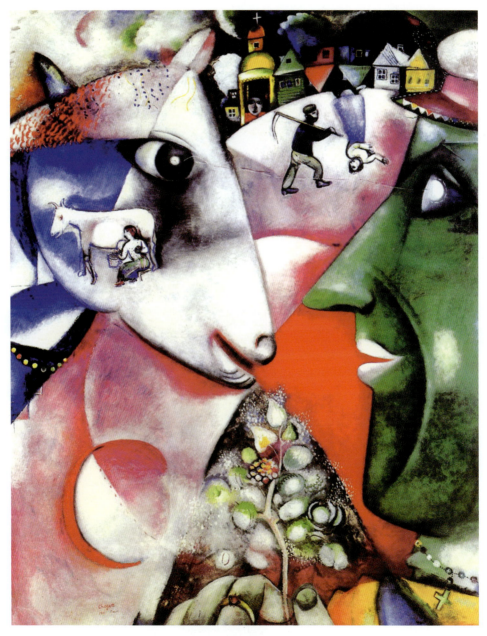

图 1-3-6

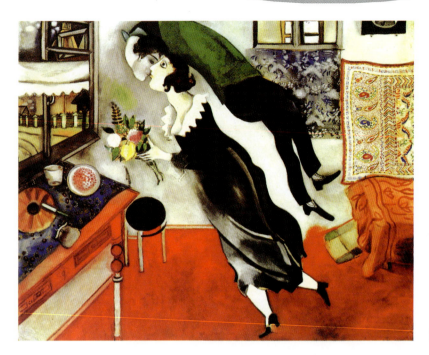

图 1-3-7

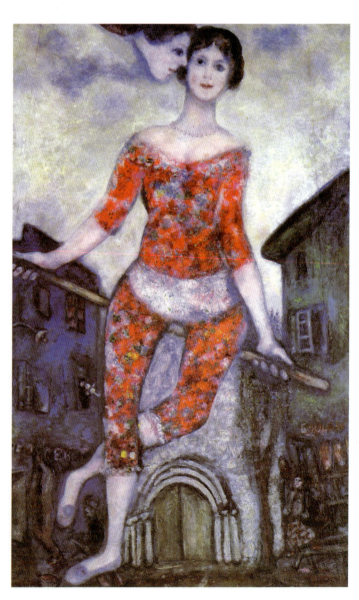

图 1-3-8

在我国美术史中,不乏中国画、民间传统年画、刺绣、敦煌壁画、永乐宫壁画等具有东方色彩形式美感的艺术珍品。(见图 1-3-9 至图 1-3-13)

图 1-3-9

图 1-3-10

图 1-3-11

图 1-3-12

图 1-3-13

在我国当代艺术中,一大批优秀艺术家用最新的观念与形式语言表达着自己的思想,如赵无极、吴冠中等。(见图 1-3-14 至图 1-3-19)

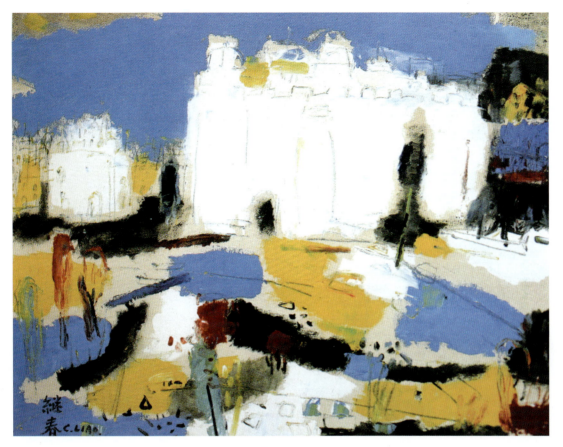

图 1-3-14

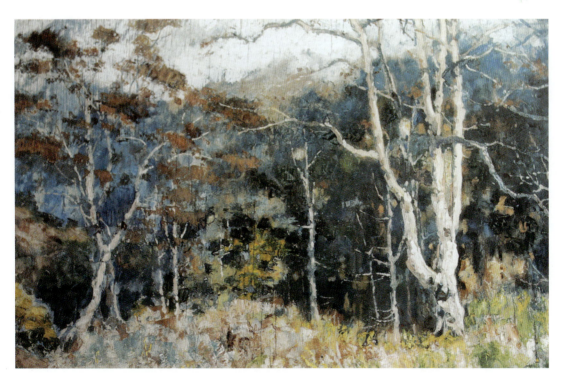

图 1-3-15

图 1-3-16

图 1-3-17

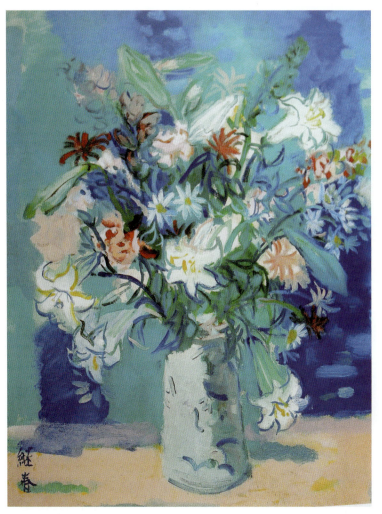

图 1-3-18

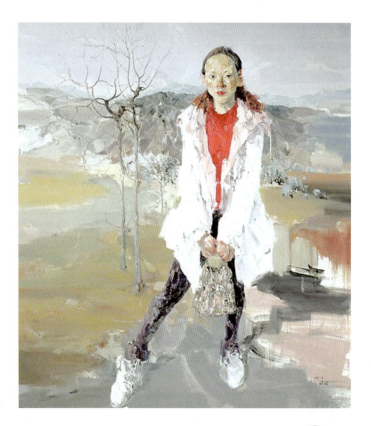

图 1-3-19

二、色彩观念的演进

东西方色彩的美学基础，简言之可以概括为"中国五彩，西方七彩"。

我国谢赫在《画品》中提到"六法论"：一气韵生动，二骨法用笔，三应物象形，四随类赋彩，五经营位置，六传移模写。六法与中国传统美学思想有关，中国传统美学是儒释道三家哲学思想融合产生的，具有多样性和独特性。中国画的色彩体系五色为赤、黄、青、黑、白。其中，黑与白两色是独立存在的原色，亦称墨。色与墨有着鲜明的民族特色和文化底蕴，与西方的红、黄、蓝作为原色的理论不同。（见图1-3-20）

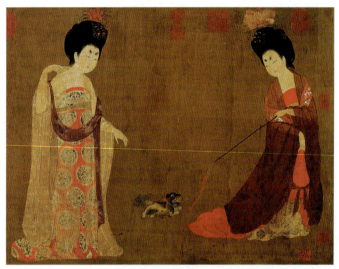

图1-3-20

西方的色彩观是一个发展、完善的过程。固有色、光源色、环境色是西方的色彩观念。在古典主义时期是固有色观念居主要地位，我们可以从文艺复兴时期的作品中，看到西方大师的固有色概念。随着西方近代物理学的发展，到印象主义时期，固有色观念被彻底打破，艺术家追求光的瞬间变化，光源色、环境色盛极一时。到点彩派时期，完全用科学的实验来诠释色彩。现代艺术到来时，康定斯基、蒙德里安的抽象色彩体系占主导地位，西方的色彩观从束缚中解放出来。（见图1-3-21至图1-3-27）

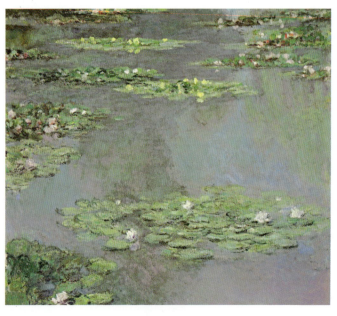

图1-3-21

第一章　设计色彩的视觉基础

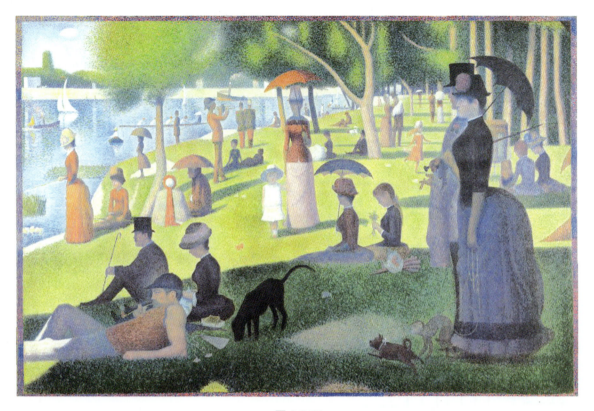

图 1-3-22

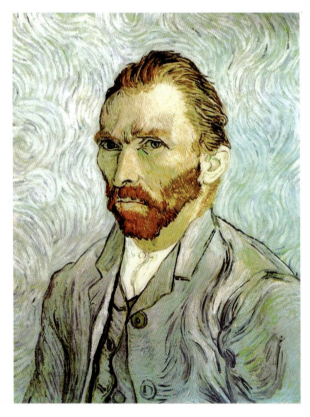

图 1-3-23

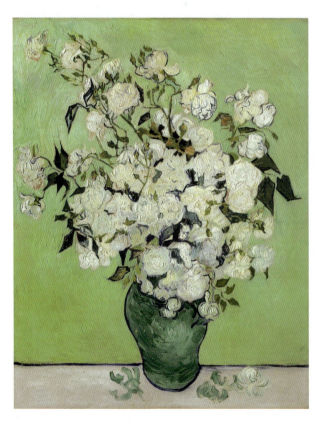

图 1-3-24

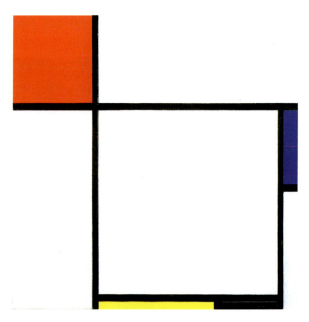

图 1-3-25

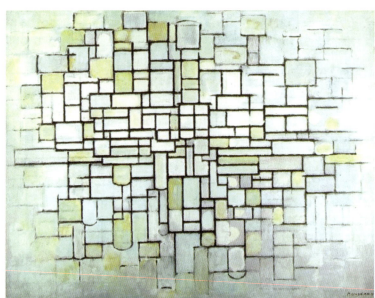

图 1-3-26

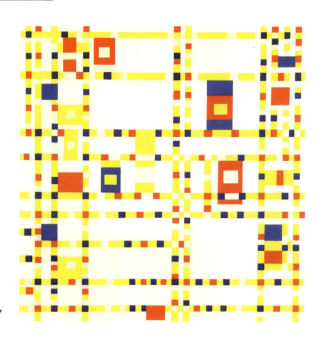

图 1-3-27

在设计色彩的学习中,我们可以着重从如下色彩观念来领悟和训练。

固有色观念,以自然界物体的固有色为依据作画,如红花绿叶、蓝天白云的固有色入画,这是人类最基本的、自发的色彩观念。(见图 1-3-28 至图 1-3-32)

图 1-3-28

图 1-3-29

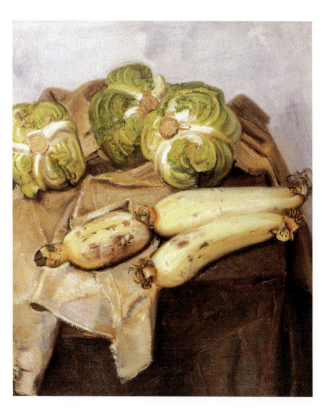

图 1-3-30

设计色彩 The Color of Design

图 1-3-31

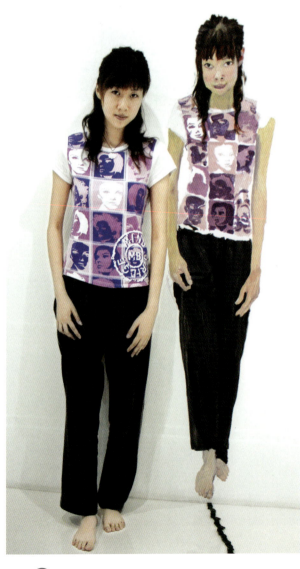

图 1-3-32

象征色观念，以色彩的象征隐喻为依据进行创作，如红色象征喜庆的节日，黄色象征秋天，绿色隐喻青春、和平，蓝色隐喻理智、神秘。在设计色彩中我们常会用到象征色。(见图1-3-33)

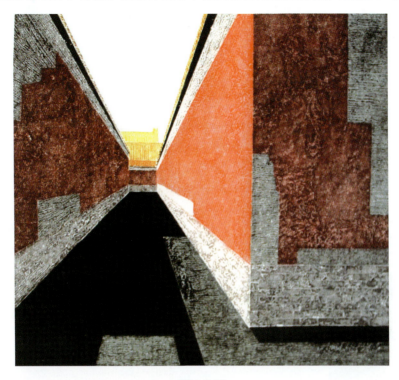

图 1-3-33

装饰色观念，以大众美感为标准，创作具有装饰效果的绘画。另外，设计性色彩多运用装饰色观念，特别是在时装设计、包装设计、招贴设计、产品设计、建筑设计中，非常注重色彩的装饰性作用。(见图1-3-34)

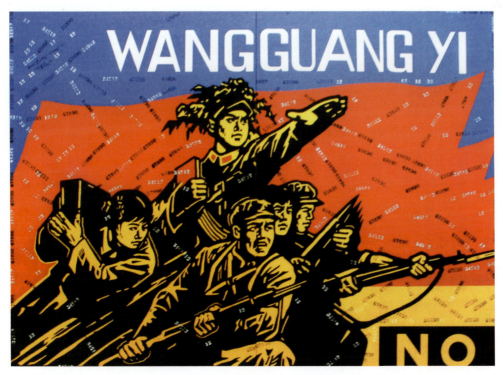

图 1-3-34

情感色观念，即有感而发所激发出来的审美情感与情绪，借助各种不同颜色的意蕴，凭直觉选用色彩进行艺术创作，在作画过程中充满个人的情感。(见图 1-3-35、图 1-3-36)

图 1-3-35

图 1-3-36

美感色观念，以色彩与色彩之间形成的美感效果为依据，以艺术美感为标准，追求优美雅致的色彩效果，令人产生愉悦的心情。美感色注重结构关系，注重理性的秩序，画面具有优雅的效果。美感色以色彩美为最高标准，在设计中会常常运用到。(见图 1-3-37 至图 1-3-40)

图 1-3-37

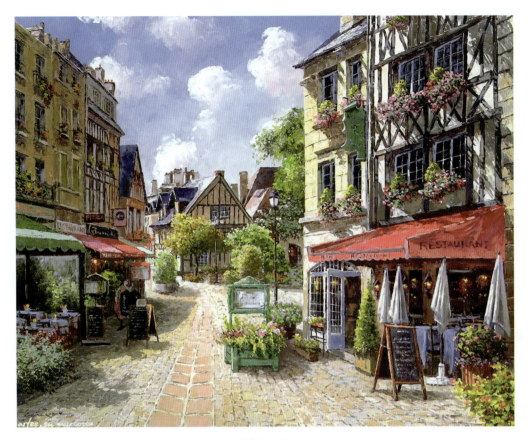

图 1-3-38

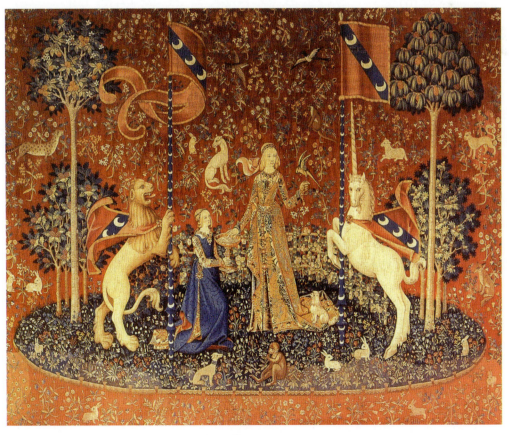

图 1-3-39

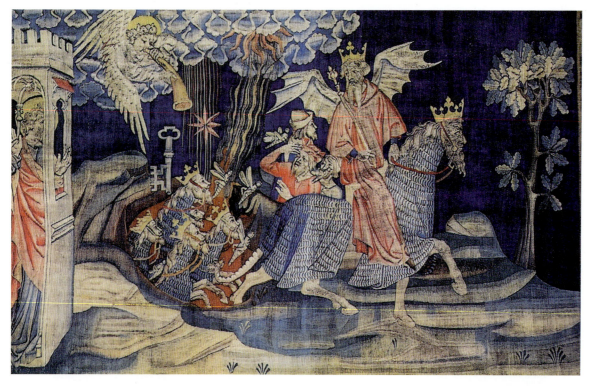

图 1-3-40

第四节　设计色彩与绘画色彩的区别

绘画写生色彩是以光照作用下产生的色彩变化为主，对物体瞬间引起变化的色彩进行敏锐的捕捉，真实地再现自然物象，绘画者的科学认识与观察是表现写生色彩的正确方式。

设计色彩则以绘画写生色彩为基础，根据设计专业的特点和要求，运用色彩归纳、概括、提炼等手段，表现物体之空间，它更注重和强调物象的形式美感以及色彩的对比协调关系，培养设计者表现色彩的能力。

一、绘画色彩

绘画色彩重在表现自然物象及绘画者的情感，想表现这些内容，就需要了解色彩现象的成因和表现色彩的绘画技巧。

对于色彩现象的成因以及色彩概念和原理的认识，通常从光色谈起。有光才有色，光不仅是生命之源，也是色彩的起因。光让我们感受到瑰丽的色彩世界，光决定了我们的视觉对自然界的感知。没有光线，色与形在我们视觉中就消失了。我们在绘画中运用的一切有关色彩的法则都是自然规律的反映。同时，绘画中的色彩是以人的视觉感受为基点的，人的色彩感觉首先来自锥体细胞机能，它能感受、分辨色光中的红、蓝、绿，并做出综合反应。而且，人的视觉感受还会受到生理或心理变化的影响，面对各类色彩会产生不同的生活体验或联想。光的运动和色光的反射是造成色彩现象的外界因素，而色彩概念则是由人的视觉思维形成的。我们只有懂得了光与色彩现象的成因与规律，才能步入绘画色彩的写生阶段。

绘画中色彩的运用对表达创作的主题思想和情调意境有很大作用，色彩对画面的最后效果也起了很大的作用。不同绘画种类对色彩的要求是不同的，使用的材料和画法也各有特点，但色彩运用的基本规律是一致的。（见图 1-4-1、图 1-4-2）

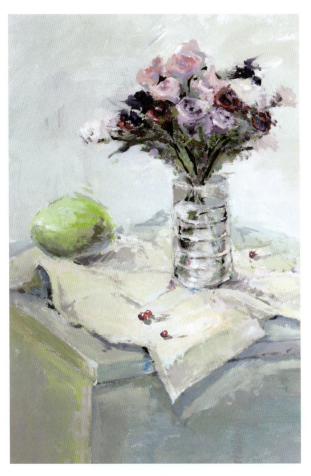

图 1-4-1

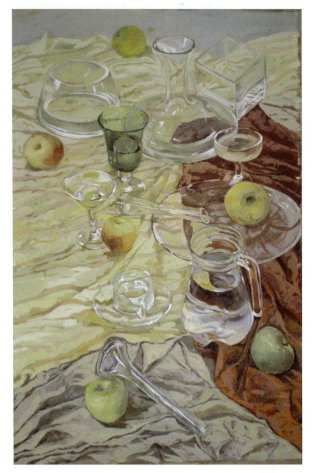

图 1-4-2

首先应根据作品的主题思想和情调、意境，确定画面的基色调，基色调在绘画中起了决定性的作用，在画画时每种色都要加入基色，如我们确定一幅画以红色为基色，那么这幅画所有的颜色都要加入一点红色，如这幅画中的纯白色带有一点粉红色，黑色不是纯黑而是带有褐色。运用色相、明度、纯度、冷热及面积大小的对比，使主要形象更显突出，次要的部分起陪衬作用。如果画面色彩几处都很突出，可以将某一块色彩调得更亮或更暗，或更鲜明，则这部分就显得更突出，画面就可显出主体了。(见图1-4-3)

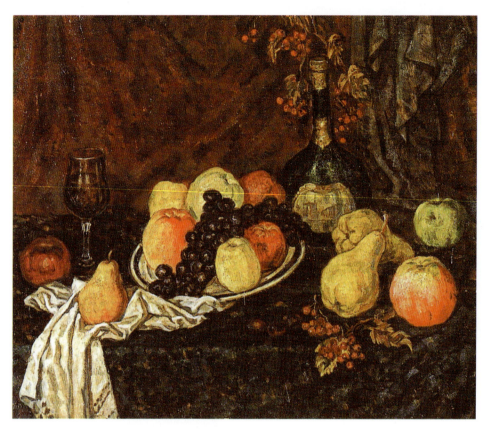

图 1-4-3

二、设计色彩

设计色彩与绘画写生色彩既有区别，又有联系。绘画色彩是感性的、客观的、空间的、真实的，而设计色彩则是理性的、主观的、平面的。这就要求进行色彩学习时，要有侧重地进行写生练习。设计色彩将视觉中观察到的色彩经过有目的的筛选、梳理、提炼、变化体现出来。在绘画写生色彩中可以参考个人喜好来运用和表现色彩，而在设计色彩中则不允许有明显的个人偏好。

当人的审美水平随着时代的发展而不断提高时，设计色彩也在随着时代的发展而不断创新，并要符合时代性与环境、地域等不同的审美要求；同时强调以实用为前提，以大众接受为目的，要求色彩效果明确、清晰、单纯。设计色彩在绘画写生色彩的基础上通过高度概括、提炼、归纳等手段，夸张地表现出来。它不受光源色、环境色、固有色的影响，它的最大特点就是不满足于自然中客观变化的色彩，而要灵活地调配出比现实生活更理想的色彩，表现出更高境界的色彩。这就要求设计者有丰富的想象力和对色彩的控制能力，同时具备较高的个人审美艺术修养。

艺术设计作品的造型以写实和变形为主。写实是指比较真实地反映生活中的物象特征；变形是在不背离物象的基础特征以及自然规律的前提下，根据设计者的审美取向和审美感受对物象进行概括、简化，改变其表现物象的外在形式，将自然形态转化为艺术形态，它是对自然物象"形"的美化过程。变形是依据不同对象特征所进行的，是自然物象的升华。写实与变形是相互联系的。视觉的需要促使着形的变化，有韵味、意味、趣味的变形也满足了形式与内容的高度统一。

设计色彩主要以表现平面、单纯、秩序的形式为主。在艺术设计中出现的形象,无论是二维形象,还是三维形象,在构图上都处于平面状态;而物象色彩多采用单纯的颜色,使形象具有审美感染力和表现力,形成画面效果所具有的秩序感、韵律感、节奏感。设计者一般采用重复、渐变、放射、对比、统一等法则来体现这些形式,最终达到赏心悦目的效果。设计色彩配色原理:艺术设计者设计色彩时在颜色选择上可以丰富多彩,也可以只选几个颜色,甚至用一种颜色来表现。设计色彩作品之所以打动人,不在于色彩的强烈,而在于色彩的丰富变化。即使只用一种颜色,也可通过黑、白、灰的变化,调整明度或纯度,最后形成等级色组成的画面,使画面效果产生秩序感、节奏感。设计色彩的配色:要求色彩的形式和内容应该冷暖对比协调统一,通过形与色的结合来实现色彩传递和表达感情的目的。不同表现主题具有不同的韵律,不同的色调可以给人不同的美感。设计色彩的调和方法主要包括同类色调和、类似色调和、邻近色调和、对比色调和、互补色调和等。

由于设计色彩是艺术设计的主要手段之一,因此它对于设计表现技法的研究、训练也就显得尤为重要。因为设计色彩的内在表现力来自对自然色彩的成因及其变化规律的认识和把握,来自关于光和色的有关理论、视觉心理理论、条件色的理论,等等。设计专业色彩基础教学模式多种多样,但在色彩功能的理性分析和运用、人造物象的色彩解析与重组训练等方面还有待更深层次的理解与实践。这是因为设计专业的色彩意向表达训练是用来帮助我们自由驾驭色彩的。(见图1-4-4至图1-4-27)

图 1-4-4

图 1-4-5

图 1-4-6

图 1-4-7

第一章　设计色彩的视觉基础

图 1-4-8

图 1-4-9

图 1-4-10

图 1-4-11

图 1-4-12

图 1-4-13

第一章　设计色彩的视觉基础

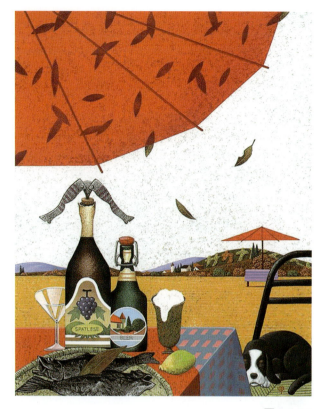

图 1-4-14

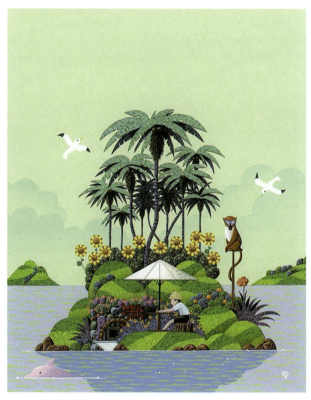

图 1-4-15

图 1-4-16

设计色彩 The Color of Design

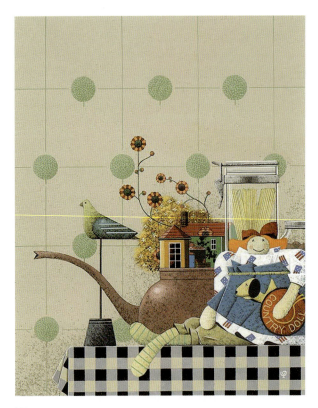

图 1-4-17

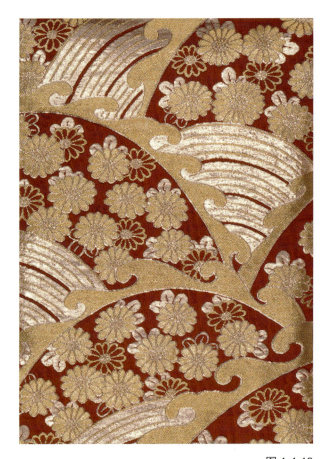

图 1-4-18

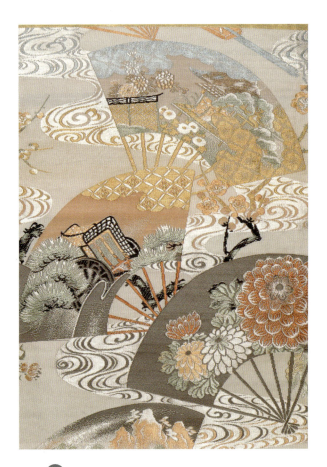

图 1-4-19

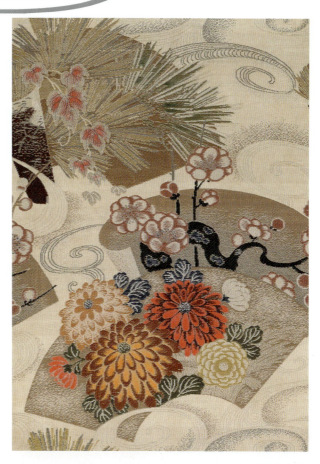

图 1-4-20

图 1-4-21

图 1-4-22

图 1-4-23

图 1-4-24

图 1-4-25

图 1-4-26

图 1-4-27

2

第二章 设计色彩的应用

第一节　视觉传达设计中的色彩设计
第二节　服装设计中的色彩设计
第三节　环境设计中的色彩设计
第四节　工业设计中的色彩设计

第一节 视觉传达设计中的色彩设计

在视觉传达表现形式中色彩与图形是人类交流和表达情感时最早运用的视觉元素。

19世纪欧洲工业革命后，首批印刷图形设计师的出现，使传统的手工艺术加工与工业化生产的美术设计有了明显的区分。设计是美感、功能、造型的综合体，而日本世界设计大会上出现的视觉传达色彩设计，它的基本定义是：运用色彩、图形、字符的设计基本元素，进行设计，制成草图、图形或模型的过程。

一、色彩语言与图形构成

视觉语言的传达是基于视觉感官刺激和物质世界可见结构之间的一致性，而色彩语言与图形构成的结合与运用，是表达物质世界可见结构视觉语言的基本形态。色彩与图形可以彼此区分开来，它们也可以相互比较，二者都可以完成视觉传达的两个最独特的功能。自人类认识色彩、运用色彩起，色彩就含有情感并表达意念，图形的产生则是人类认识客观世界的思维表达形式。无论是有彩色系还是无彩色系的黑、白、灰色，色彩都依附图形而存在。图形则通过色彩的视觉刺激进行表现并传递信息。

色彩是一种视觉语言，有情感、象征、联想、意念等功能，图形作为视觉传递的形态，是意念的表现，同样具有这些表达功能。色彩语言和图形构成的关系，好比绘画中的素描和色彩，必须将素描和色彩结合才能产生绘画。如何运用、组合和处理色彩与图形的关系，这是色彩设计应面对的挑战并需要积累一定的经验。要创作出一幅成功的视觉传达色彩设计作品，必须绝妙地处理好色彩与图形的构成关系。(见图2-1-1 至图2-1-8)

图 2-1-1

图 2-1-2

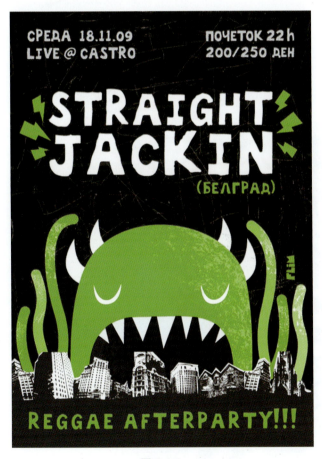

图 2-1-3

图 2-1-4

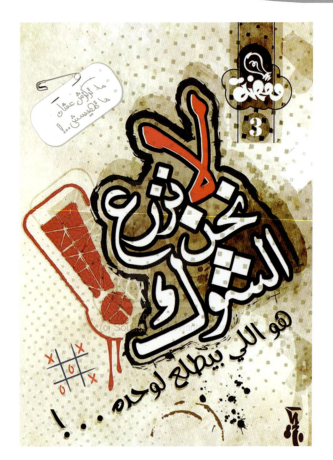

图 2-1-5

图 2-1-6

图 2-1-7

图 2-1-8

二、色彩语言与符号元素

在视觉传达表现形式中,色彩与图形是人类交流和表达情感时最早运用的视觉元素。字符元素产生于人类认识世界、改造世界的漫长生活实践中。字符元素是由图形元素、象形符号演变、提炼而形成的,因此字符元素是人类思维的视觉表达形式。无论是中国的汉字,还是外文字母都可以作为图像设计、符号意义的一种体现,比如,汉字作为结构型的符号来源于象形符号和象形文字,外国文字作为标记型的符号来自字母图形的组合。人类创造的各种文字语言,极大地丰富了视觉传达的语言信息元素,字符元素在视觉信息传递和交流中发挥了极其重要的语言信息表述功能。(见图 2-1-9 至图 2-1-13)

图 2-1-9

图 2-1-10

图 2-1-11

图 2-1-12

图 2-1-13

三、色彩语言与版式

在平面视觉传达设计中，版式设计与色彩、图形、字符的应用及编排是密切相关的，其中色彩语言与版式的处理尤为重要。早期的平面视觉设计源于雕版、活字印刷术的发明；锌版印刷术的成熟和发展，为平面视觉版式设计提供了发展的平台。随着印刷、制版技术的不断提高，版面编排设计与色彩应用有了广阔的视觉空间。早期的版式编排主要用于书籍和报刊的制作，版面编排形式拘谨，色彩应用单调，一般以单色为主。

在现代平面视觉传达版式编排中，色彩语言占据很重要的位置，特别在各类生活杂志、产品宣传样本、产品使用说明书、房地产售楼书，以及各种文化、艺术杂志、书籍的版面编排和设计中，色彩语言的应用显得更为重要。一些具有创意的版式设计，突破以往陈旧、呆板、拘谨的字符版式结构，运用各种含有情感、意义的色彩组合进行版面编排，向消费者传达视觉信息，使版式设计获得了新的视觉展示空间，比如，当今的很多报纸和杂志，经常运用非常规的版式，通过色彩、图片、字符的新颖组合来获得广大读者的青睐。(见图2-1-14至图2-1-16)

图2-1-14

第二章 设计色彩的应用

图 2-1-15

图 2-1-16

四、色彩语言与心理因素

在进行视觉传达色彩设计时，应该充分考虑色彩心理因素对视觉传达所产生的作用，这是不可或缺的设计前提。讲到色彩心理，必须与视觉心理结合起来论述，因为从心理学上讲，视觉心理和色彩心理同属于心理学范畴。

从视觉生理学上讲，人眼所感觉到的色彩，是由光的刺激作用而引起的。首先是光线透过眼睛的折光系统到达视网膜，并在视网膜上形成物象；由于光的刺激，视网膜的感受神经单位产生神经冲动，物象沿着视神经传到视觉神经中枢形成感知的色彩。美国著名的心理学家安娜·比琳尼指出：视觉（观察事物）不仅依据周围的环境，也同样依据每一个人的感觉情况，也就是说，每个人看到事物后，产生的感觉是各不相同的。这是因为每个人的神经思维不同，因此人们对色彩的感觉反应也各有差异。（见图2-1-17至图2-1-20）

色彩通常有规律地作用于自然界的立体空间，客观世界的物体与色彩是紧密联系的，根据色彩这一基本因素，当客观物体形态不能改变的时候，可以运用色彩的手段来改变物体的固有形态。比如，可以利用色彩来保护生命，军队使用的迷彩服（伪装服）就是运用色彩心理因素，将军服的颜色设计成自然界的丛林色彩，混淆视觉注意力，伪装自己，保护生命。再如，一间朝北的居室，在冬天时会感觉屋内很冷，就可以运用偏暖的色调来重新装饰居室，这样在房间原有朝向不改变的情况下，同样可以获得温暖的视觉感。

图 2-1-17

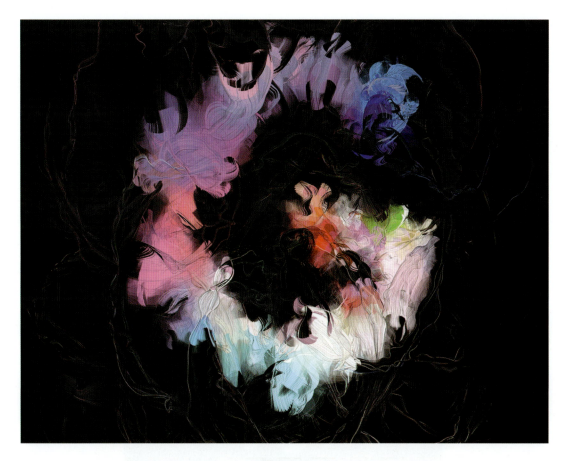

图 2-1-18

图 2-1-19

图 2-1-20

第二节 服装设计中的色彩设计

　　服装是人类文明的象征。它作为人类蔽体的需要和审美的需求，在经历了由原始的遮羞到现代的美化这一长期、复杂的演化过程之后，其存在的意义已有了质的飞跃。服装是造型、色彩、材质三者的综合体，其中色彩作为服装的载体，在整个服装发展过程中起到了不可忽视的作用。

　　在服装设计中，色彩所带给人们的联想也是最丰富的，同时色彩也赋予服装更多的思想感情和表现语言。服装色彩的合理运用，既是服装设计师所追求的，又为服装设计注入了新的活力，为设计师提供了广阔的发展空间。

　　纵观人类的服装历史，色彩所处的位置十分重要。中国古代，等级制度森严，受这种等级制度的影响，古代服饰文化成为社会物质和精神的重要内容，统治阶级把它当做区分贵贱、等级的工具，不同的服饰代表着一个人属于不同的社会阶层。这种等级性还具体表现在服装的色彩上，历史上"白衣""苍头""皂隶""绯紫""黄袍""乌纱帽""红顶子"等都是在一定时期内颜色附于某种服饰而成为代表某种地位和身份的词语的例子。每个朝代几乎都有过对服饰颜色的相关规定。例如，《中国历代服饰》记载：秦汉庶民为黑，车夫为红，丧服为白，轿夫为黄，厨人为绿，官奴、农人为青。唐贞观四年和上元年曾两次下诏颁布服饰颜色和佩带的规定。在清朝，对于黄色也有禁例。如皇太子用杏黄色，皇子用金黄色，而下属各王等官职不经赏赐是绝不能穿黄色服饰的。

中国的民族服饰文化是由汉民族服装文化及众多少数民族服饰文化共同组成的。尽管我国民族众多，各民族都有自己的色彩崇拜，但热爱生活、向往美好是各族人民共同的愿望和永恒的追求。除了汉族极为喜好传统的大红、金黄色之外，各少数民族服饰中多大胆应用鲜艳夺目、层次丰富的色彩，它不仅反映出少数民族服饰本身多样化的艺术趣味和审美追求，更反映出不同民族、不同时代及不同文化背景下的不同色彩理念。

自然界创造了色彩，人类运用色彩改造着世界。设计师应学会准确地运用色彩语言来表现服装设计的主题。色彩的语言是世界性的，因为它抒发的情感是人类所互通的；同时它又是个体性的，因为它表现的是不同设计师的不同情感。因而在进行服装设计时，设计师应该将色彩语言的世界性和个体性相互融合，也就是使色彩的共性和个性协调统一，才能为人类创作出既具有浓厚的文化底蕴又符合时尚气息的丰富多彩的服装作品，从而彰显出色彩语言的无穷魅力。（见图2-2-1至图2-2-5）

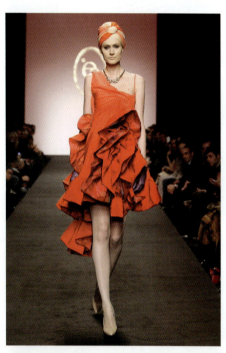
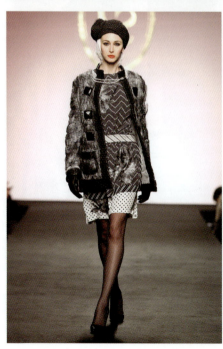
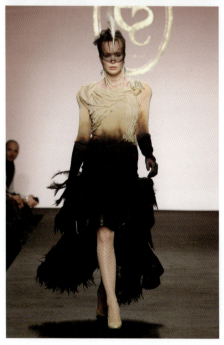

图2-2-1

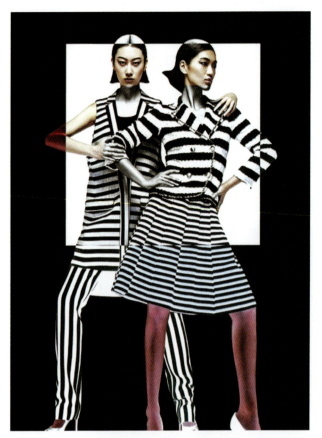

图 2-2-2

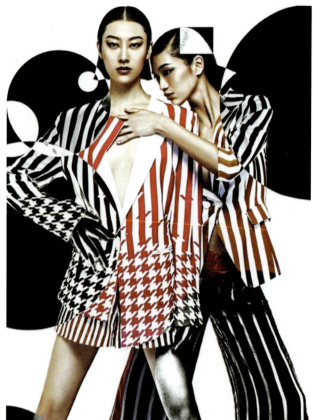

图 2-2-3

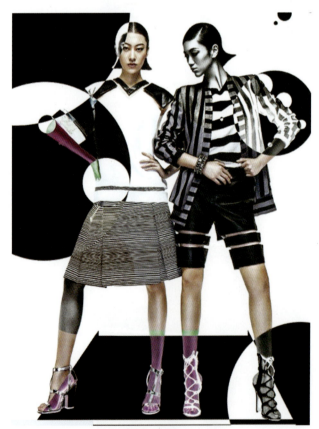

图 2-2-4

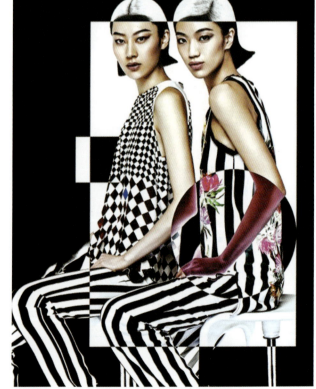

图 2-2-5

第三节　环境设计中的色彩设计

在环境设计中恰到好处的色彩搭配可以使人们产生不同的感观。正确的色彩搭配可以使人们心情舒畅。例如，在卧室中搭配柔和的色彩，可以使人安心入睡；在办公室中搭配清澈简洁的色彩，可以使人精力旺盛、努力工作；在休闲场所搭配略有暖意的色彩，可以使人安静、舒适、放松、心情愉快；在酒吧和娱乐场所搭配一些有跳跃性的色彩，可以使人精神愉悦、尽情放松。因此，色彩在环境设计中的作用是不可轻视的，甚至可以说它是环境设计中的精髓。

不论是整体的建筑周边外部环境，还是细微的建筑物的内部环境，都不可忽视色彩的运用。首先，人们本身是环境的建造者、设计者，同时也是环境的使用者、感受者、欣赏者。色彩在环境中起到了修饰、美化甚至是传达设计理念和设计者设计意图的作用，它能感染人们，使人们对环境的设计产生不同感受并欣赏其设计。其次，人们视觉观察到的色彩作用于心理的这种观察不是对色彩单纯的反应，而是一种综合的、整体的心理反应。同时人们对色彩嗜好和色彩的象征性也会带来某种特别的心理效应。因此，不同的生活空间要恰当地运用不同的色彩从而取得满意的视觉效果、产生良好的心理效应。最后，色彩是生活中的重要因素，无论何时、何地、何物都离不开色彩，这是大自然赋予人们的视觉财富。(见图 2-3-1 至图 2-3-8)

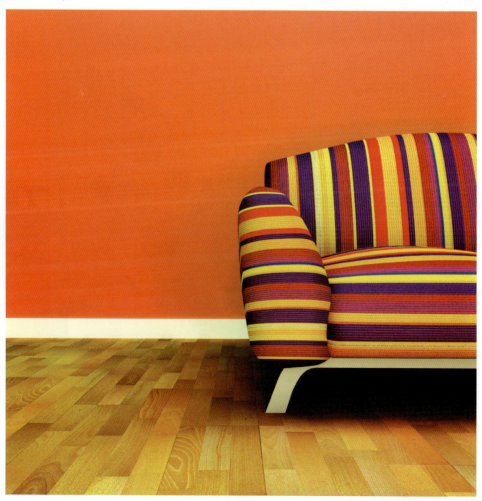

图 2-3-1

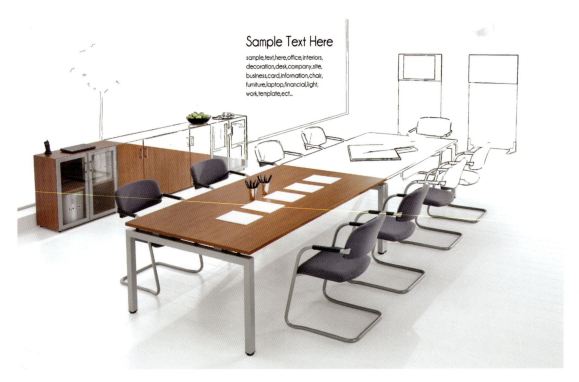

图 2-3-2

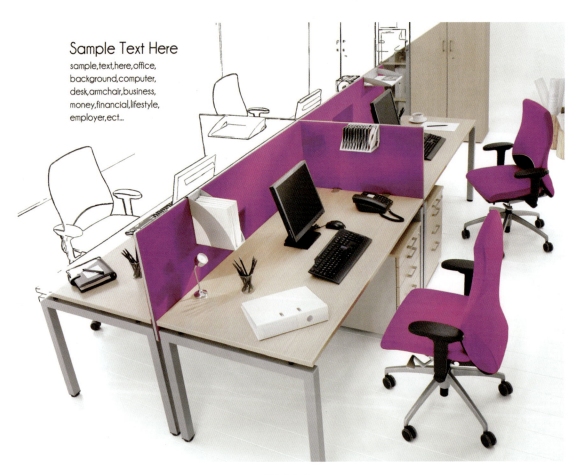

图 2-3-3

第二章　设计色彩的应用

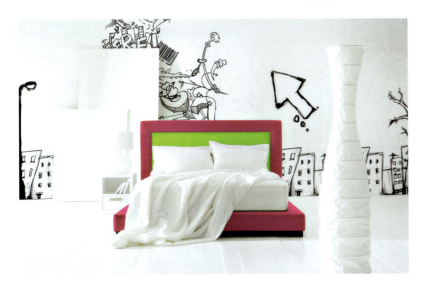

图 2-3-4

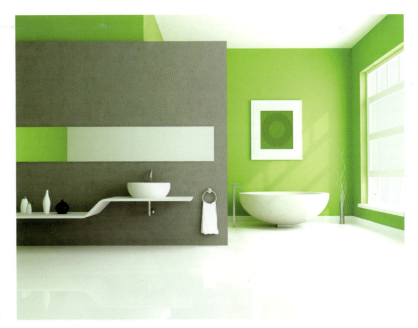

图 2-3-5

图 2-3-6

图 2-3-7

图 2-3-8

第四节　工业设计中的色彩设计

随着越来越多的企业认识到工业产品开发在广阔领域中的地位和作用，工业设计在中国蓬勃发展，对工业设计中各方面的探索也应运而生，在此我们主要研究色彩设计的问题。作为工业设计主导和核心的产品造型设计，它的魅力、产品的个性及所包含的视觉传达方面的各类信息，大半是通过色彩来传达的，好的色彩设计能让产品的形态、结构提高一个层次，有助于完善产品的功能，从而起到促销作用。(见图2-4-1至图2-4-6)

图 2-4-1

图 2-4-2

设计色彩 The Color of Design

图 2-4-3

图 2-4-4

图 2-4-5

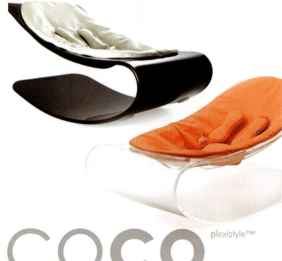

图 2-4-6

第三章 设计色彩的美感基础

第一节　和谐的色彩美感
第二节　色调结构关系
第三节　色调结构形式
第四节　色调结构原则
第五节　色彩的通感与意蕴
第六节　自然色彩的启示
第七节　微妙雅致色彩

色彩的美感与结构，是本章研究的两大课题。对色彩美感结构的研究，主要依靠理性来把握，研究前辈色彩大师的艺术成果，掌握色彩规律，使自己具有理性深度，为下一阶段的色彩直觉表现奠定基础。

第一节 和谐的色彩美感

色彩美感主要体现在"和谐"与"雅致"两个方面；色彩结构主要体现在"关系"和"比例"两个方面。色彩结构是手段，色彩美感是目的。通过最佳的色彩结构体现色彩美感，是设计色彩研究的中心问题。

一、和谐

和谐指艺术作品各组成部分相互协调，在差异中趋向一致、大统一小对比的效果。效果使人愉快的色彩组合，我们就称之为和谐。因此，我们可以提出这样的假定：和谐＝秩序。和谐会使人在宁静舒缓的心境中获得审美享受，和谐的作品具有调和、融洽、和顺的特点。古典式和谐的对比因素较小，如9∶1，而现代式和谐的作品对比因素较大，如7∶3，但二者都是在"大统一小对比"的原则下形成和谐。

二、雅致

雅致指艺术作品的效果优美、悦目、精致、文雅、不粗、不俗、不野。雅致的效果令人赏心悦目。

三、关系

关系指艺术作品各个组成部分相互作用，形成一定的美感关系，每一元素因与其他元素产生关系而不是孤立的存在。如红色与绿色并置在一起，就形成了互补色关系，但如何要形成最佳互补关系就需要进行调节。假若画面中各个部分之间不能形成"关系"，画面则缺少内在结构。没有结构的作品，不会产生美感。绘画的结构是由它的各种构成色彩之间的深思熟虑的关联所赋予的。

四、比例

比例就是有秩序地按一定关系安排部分与部分、部分与整体之间的关系，推敲形式结构关系之间的"度"，寻觅美的最佳比例关系，使形式元素之间的秩序和比例协调相处。如同汉字的间架结构比例，一个字仅仅写得正确不一定美，只有恰当的比例关系才会产生美感。（见图3-1-1至图3-1-4）

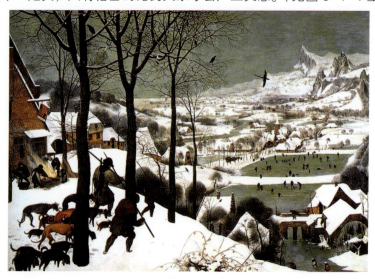

图3-1-1

第三章 设计色彩的美感基础

图 3-1-2

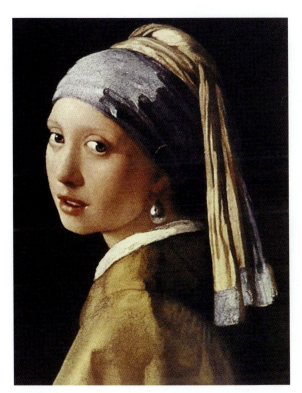

图 3-1-3

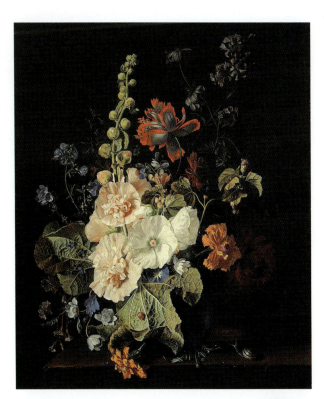

图 3-1-4

第二节 色调结构关系

一、色调

色调指画面形成的总体色彩面貌,它给人以鲜明醒目的第一印象,如红色调或绿色调、纯色调或灰色调、明色调或暗色调等。色调可以明确传达出某种气氛和情感。例如一幅红橙色调的画,可以传达出热烈、欢乐和激奋的情感。

二、结构

色彩与色彩并置后相互产生作用,即结构关系。局部与局部会形成色彩关系,局部与整体也会形成色彩关系,这些色彩关系就是画面的结构。一幅画中的每个色块都不应是孤立的存在,而应有内在结构关系。凡是优秀的作品,必然潜藏着内在色彩秩序关系。

色调往往给人以鲜明的第一印象,起着关键性作用。色调在情调的渲染和情感的表达方面,能够迅速触及人们的心灵,使人受到感染。色调的种类很多,不同的色调可以传达不同的精神与情感,如图3-2-1所示。

图 3-2-1

下面先做一概要比较。

以色相分类:

 红色调,热烈、欢乐、勇武;

 黄色调,光明、愉悦、活泼;

 蓝色调,幽远、寂静、伤感;

 橙色调,温暖、辉煌、激情;

 绿色调,生命、青春、和平;

 紫色调,神秘、不安、高贵。

以纯度分类：
 纯色调，活泼、绚丽、醒目；
 灰色调，沉着、含蓄、优雅；
 浊色调，朴素、凝重、沉闷。
以明度分类：
 亮色调，明快、轻柔、单薄；
 中色调，柔和、沉着、含蓄；
 暗色调，厚重、迟钝、昏暗。
以对比度分类：
 强对比色调，强烈、兴奋、醒目；
 中对比色调，优雅、含蓄、沉着；
 弱对比色调，柔和、朦胧、潜隐。
色调结构，应着重处理好五种关系，即色相关系、纯度关系、明度关系、面积关系和位置关系。

（一）色相关系

色相是色彩的基本元素之一，即具有不同面貌的颜色。约翰·伊顿提供了一个简便易记而又丰富实用的 12 色相色轮，其色轮首尾相接，按顺时针方向依次为：红、红橙、橙、黄橙、黄、黄绿、绿、蓝绿、蓝、蓝紫、紫、红紫。色相关系是色调中最重要的关系。

(1) 同类色调。12 色轮中 60° 角以内的色相匹配所形成的色调，即色轮中邻接的两色或三色，如红 / 红橙 / 橙。这是色相对比最弱的色调，具有柔和、单纯、平静的特点，也易产生平淡单调之感。除非刻意追求对比的柔和效果，否则可以加大明度和纯度对比，以克服单调之感。（见图 3-2-2）

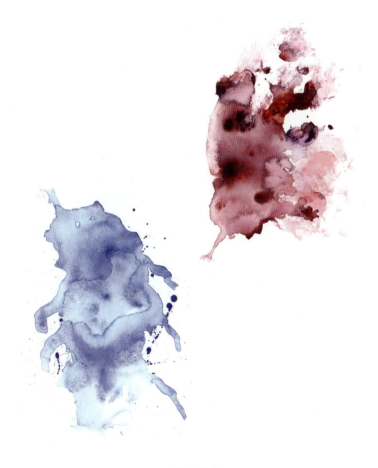

图 3-2-2

(2) 邻近色调。12色轮中呈90°角的两色匹配所形成的色调,即色轮中间隔二色的两色匹配,如红/黄橙、红/蓝紫。这是色相弱对比的色调,具有温和、平凡、含蓄的特点。这种色调既可调和又具有一定的对比性,属于古典式和谐色调。欧洲古典绘画多用邻近色调。(见图3-2-3)

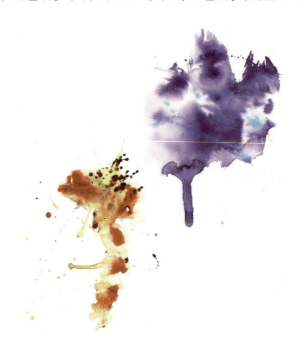

图3-2-3

(3) 对比色调。12色轮中呈120°角的两色匹配所形成的色调,即色轮中间隔三色的两色匹配,如三元色对比:红黄、红蓝、黄蓝。这种色调具有冷暖对比,色彩感强,具有优雅、沉着、适中的特点。(见图3-2-4)

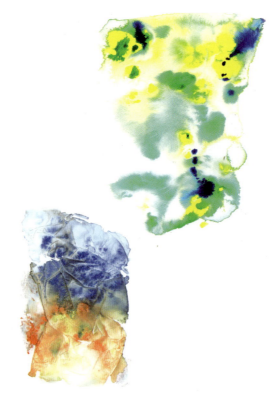

图3-2-4

(4) 互补色调。12色轮中呈180°角的两色匹配所形成的色调,即色轮中间隔五色的两色匹配,如红与绿、橙与蓝、黄与紫。这是色彩强对比的色调。这种色调艳丽强烈、欢乐活跃,是色彩感和色彩力度最强的色调。表现派画家等常运用互补色调。互补色调最难把握,搭配不好会让人感到刺激、不安。(见图3-2-5、图3-2-6)

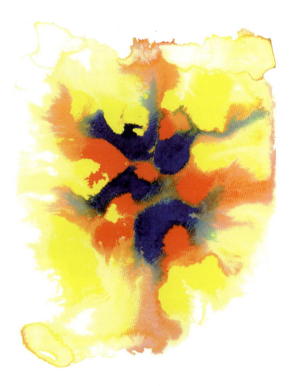

图 3-2-5

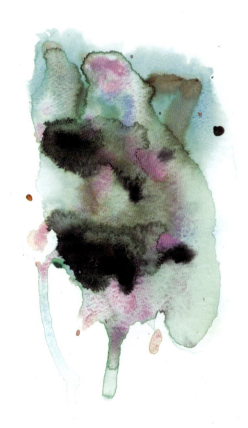

图 3-2-6

色相是色调的决定性因素，其他则是辅助性因素（如纯度、明度、面积、位置）。在确定色相关系时，假若先设定红色，再看是匹配绿色、蓝绿色还是黄绿色效果更好；假若先设定黄色，再看是匹配纯黄、灰黄还是浊黄效果更好；假若先设定绿色，再看是匹配深绿、中绿还是浅绿更好。这些均需要从色彩匹配、纯度、明度等方面进行反复推敲、调试，以逐步使色彩达到最佳效果。（见图3-2-7、图3-2-8）

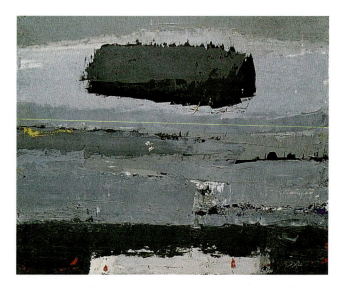

图 3-2-7

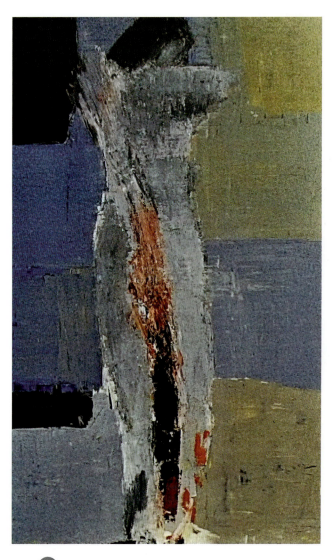

图 3-2-8

(二)纯度关系

色彩的纯度(鲜艳程度)可定为五级,即纯色、次纯色、灰性色、次浊色、浊色。

一般来讲,纯色指未经调和的纯色系列,如大红、柠檬黄、翠绿、群青等。纯色鲜艳强烈、单纯明确、易识易记,具有力度和硬度,具有很强的视觉冲击力。画面中一般应谨慎而少量地运用纯色,因为用多了会令人感到刺激和不安。次纯色指略加调配变灰的颜色(如柠檬黄调入少量土黄)。画面中可用一定比例的次纯色,使画面有明确的色彩感。灰性色指诸如土黄、土红、土绿、赭石等色彩以及调配出的接近这些色彩纯度的颜色(如紫灰色、褐灰色、蓝灰色等)。灰性色是一个广阔的色域,微妙丰富、高雅沉着、不艳不浊。灰性色的运用是衡量画家色彩水平高低的重要标志。未经色彩训练的人往往只对纯色有感应,全然不识灰性色。灰性色绝不是脏色,而是有色彩倾向的内涵丰富的颜色。画面中可用较大比例的灰性色(如三分之二)。浊色指黑、墨绿或调配出的污浊颜色,画面中一般应谨慎而少量地运用浊色,借以反衬其他颜色的鲜艳。浊色会起到稳定纯色的作用。次浊色指浊色与灰性色之间的颜色,如熟褐、橄榄绿之类较浊的颜色。画面中可用一定量的次浊色,使画面色彩丰富并反衬其他色的纯净。

灰性色的调配方法有五种,一是加白(如大红加白);二是加黑(如大红加黑);三是加补色(如大红加绿);四是一纯色与一灰色相调(如大红加土红);五是直接使用现成的灰性色(如土红)。

在设计色彩中,"软硬兼施"才能取得好的色彩效果。未经调和的锡管中的颜色一般较硬,而当大量加白调和后则变为软性色。软性色实际是亮的灰性色,软性色柔和含蓄、沉着雅致,具有优雅的美感,新生代画家叶惠玲尤其擅长灰色调。(见图3-2-9)

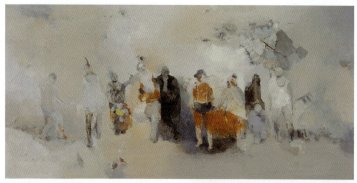

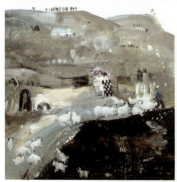
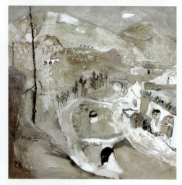

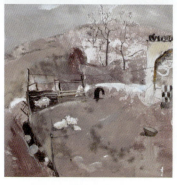

图3-2-9

高纯度色调具有鲜艳、积极、热闹、活泼、强烈、刺激、醒目的特点。中纯度色调具有文雅、含蓄、单纯、沉着、柔和、高雅、优美的特点。低纯度色调具有朴素、凝重、含糊、沉闷、老成、寂寞、消极、灰暗的特点。(见图 3-2-10)

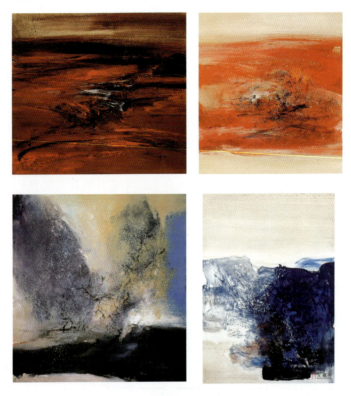

图 3-2-10

纯度强对比色调(如纯色与浊色对比),具有醒目、强烈、明确、有力的特点。纯度中对比色调(如次纯色与次浊色对比),具有单纯、优雅、温和、沉静的特点。纯度弱对比色调(如灰性色与次浊色对比),具有含糊、柔和、乏力的特点。(见图 3-2-11 至图 3-2-14)

图 3-2-11

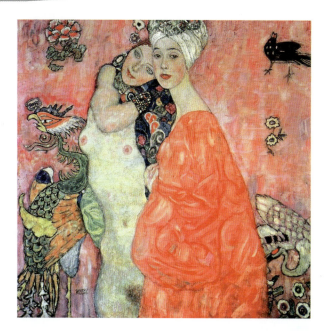

图 3-2-12

图 3-2-13

图 3-2-14

（三）明度关系

明度关系可定为五级，即白、浅灰、中灰、深灰、黑。

高明度色调（如白、浅灰）具有明快、轻盈、柔弱、单薄的特点，色彩因过亮而色彩感不强。中明度色调（如中灰）柔和、含蓄、沉着、优雅，色彩感强。低明度色调（如深灰、黑），具有厚重、昏暗、迟钝的特点，色彩感不强。在绘画中多采用中明度色调，可尽显色彩美感。

明度强对比色调（如黑与白对比）具有强烈、明确、生硬、刺激的特点。明度中对比色调（如浅灰与深灰对比）具有含蓄、柔和、有力的特点。明度弱对比色调（如中灰与深灰）具有含糊、柔弱、乏力的特点。画面中大部分面积宜采用明度中对比，局部可运用明度强对比或弱对比。

明度高、纯度低、色差小、对比弱的色调，使人感觉明快、舒适、安详、持久、和谐，适合在近距离长时间观赏，仍能保持美感；明度中、纯度中、色差较大、对比中的色调，使人感觉优雅、单纯、丰富，适合在中距离长时间观赏，能保有持久的美感；明度中、纯度高、色差大、对比强的色调，适合在远距离短时间观赏，醒目易记，在广告招贴中常运用这种色调，具有瞬间的美感。（见图 3-2-15 至图 3-2-20）

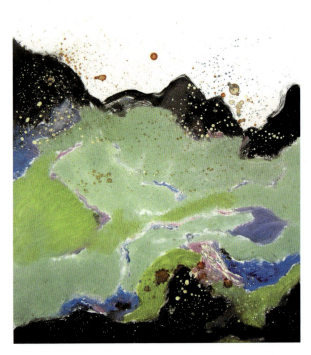

图 3-2-15

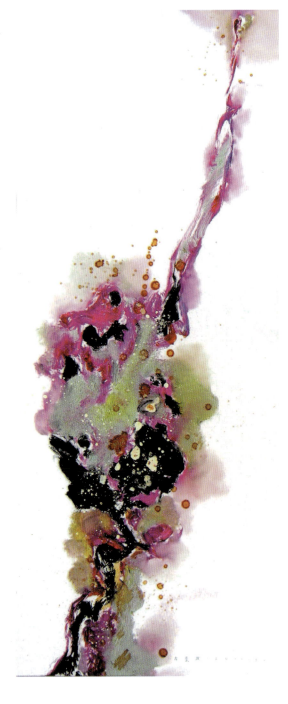

图 3-2-16

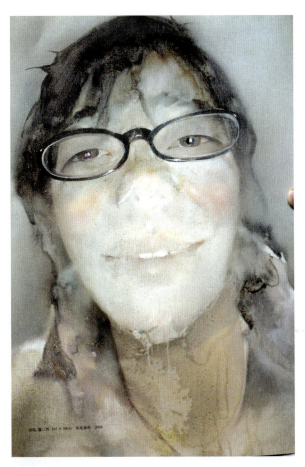

图 3-2-17

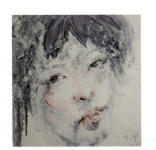
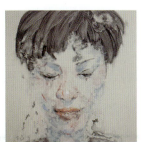
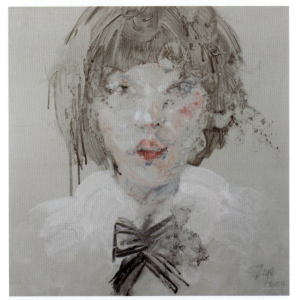
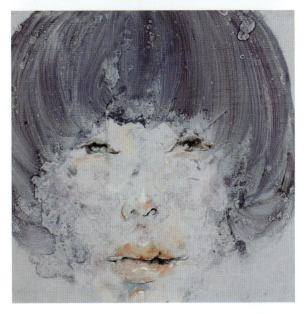

图 3-2-18

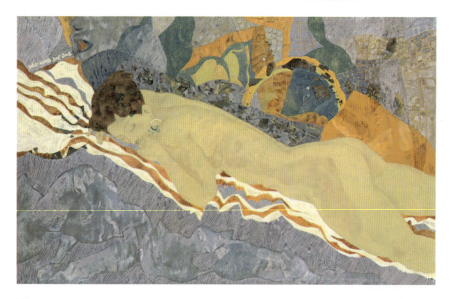

图 3-2-19

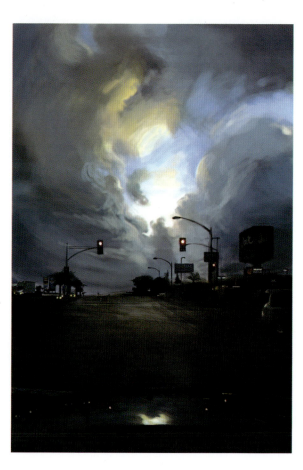

图 3-2-20

(四) 面积关系

面积关系是指画面中各个色块所占画面的大小比例关系。

一般来说，画面的色调基色可占十分之七的面积，色调基色的辅色可占十分之一的面积，对比色可占十分之一的面积，对比色的辅色可占十分之一的面积。例如一幅绿色调作品，其色调基色绿占十分之七的面积，基色的辅色黄绿和蓝绿共占十分之一的面积，对比色红色占十分之一的面积，对比色的辅色红紫和红橙共占十分之一的面积。如此设计的面积比例关系，其色调既明确又有一定对比，色彩丰富而又单纯。当然，上述比例不是定理，只是举例，基本原则应是"大调和小对比"。其他关系也应遵循这一原则 (见图 3-2-21 至图 3-2-24)。

第三章　设计色彩的美感基础

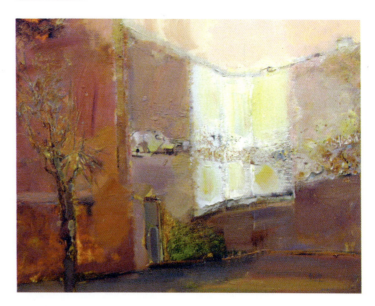

图 3-2-21

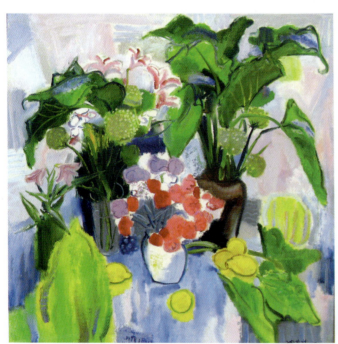

图 3-2-22

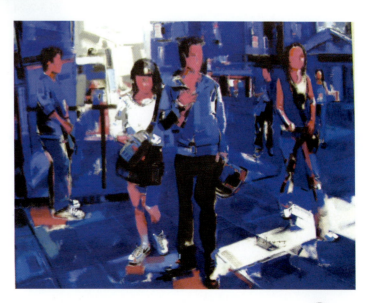

图 3-2-23

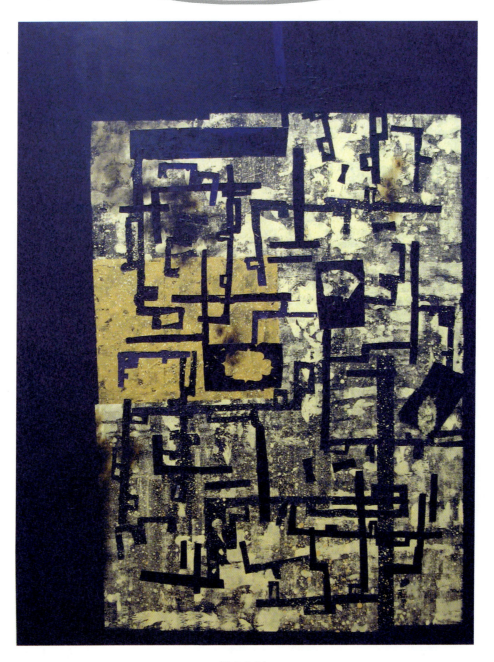

图 3-2-24

（五）位置关系

画面中各个色块应安排在哪一位置才能形成最赏心悦目的关系，色块与色块是接邻、隔邻还是远邻，这是位置关系研究的问题。接邻是指两个色块互相连接，隔邻是指两个色块中间插入另一色块的互邻，远邻是指两个色块相距较远的互邻。

举例说，假如互补色两色接邻，两色均显得更艳更强；纯浊两色接邻，纯色显得更纯、浊色显得更浊；明暗两色接邻，明色显得更明、暗色显得更暗。当大面积纯色包围小面积的黑白灰任何一色时，无彩色呈现其补色味，如红底白色，则白色显现出绿味。绘画中应巧妙利用这一补色关系。另外纯度相同的两补色接邻，过于刺激强烈，宜用黑白灰色块间隔，使补色形成隔邻关系，产生良好的效果。两补色接邻，还可以降低其中一色的纯度，形成一纯一浊的补色对比（如大红与墨绿的对比），也能产生良好的效果。在大面积浊色周围，宜设置几小块纯色反衬，使浊色也有色彩感，一扫其沉闷感。远邻关系有两种，一种是两个相同色遥相呼应；另一种是两个互补色遥相对比，产生内在互补结构的呼应关系。（见图 3-2-25 至图 3-2-29）

第三章 设计色彩的美感基础

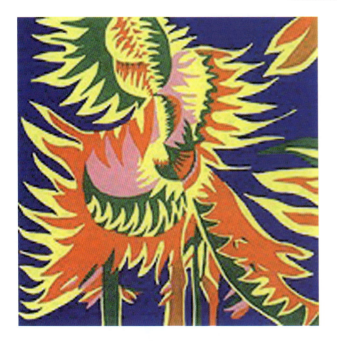

图 3-2-25

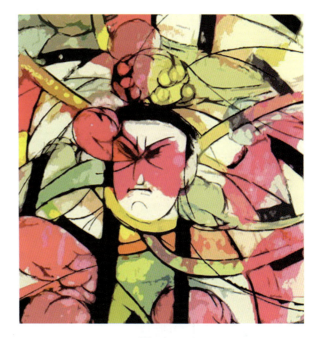

图 3-2-26

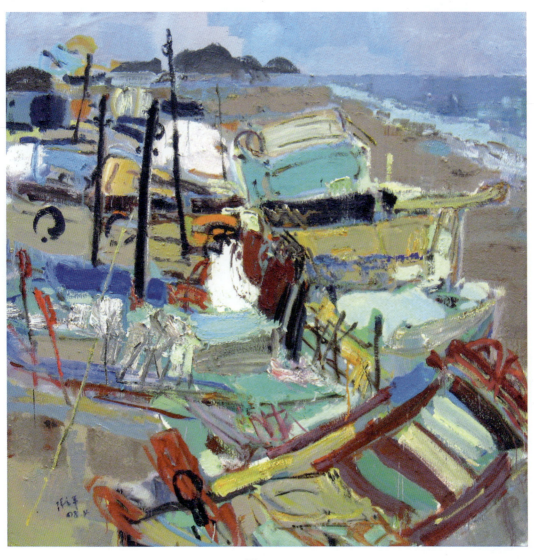

图 3-2-27

图 3-2-28

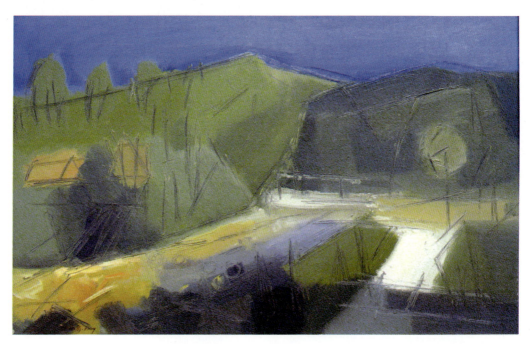

图 3-2-29

第三节　色调结构形式

　　视觉艺术作品按一定的结构原则建构完整的作品，而不同的作品又有不同的结构形式。色调的结构形式可分为单层结构、双层结构和多层结构。

一、单层结构

　　单层结构具有明确、简练、强烈、醒目的特点，但处理不当会有简单化之嫌。这种单一关系的结构，类似音乐中单调音乐的结构。（见图 3-3-1、图 3-3-2）

图 3-3-1

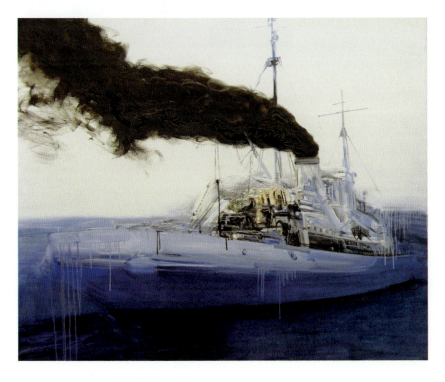

图 3-3-2

二、双层结构

双层结构具有丰富、明确、适中、耐看的特点。这种结构形式，类似音乐中主调音乐的结构。(见图 3-3-3、图 3-3-4)

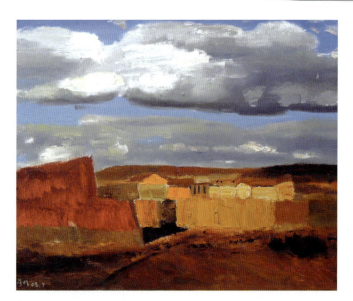

图 3-3-3

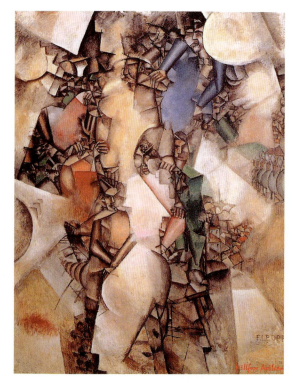

图 3-3-4

三、多层结构

多层结构具有浑厚、宏大、含蓄、丰富、深沉的特点，但处理不当会有含混之嫌。多层结构类似音乐中的交响乐结构，规模宏大，内涵丰富，表现力强，适合表现内容恢弘、画面巨大、场面阔大、意蕴丰富的题材。(见图 3-3-5 至图 3-3-7)

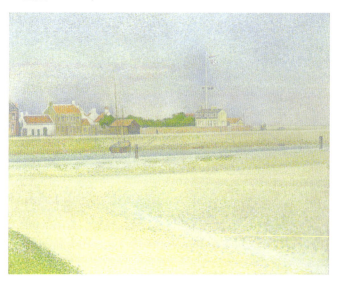

图 3-3-5

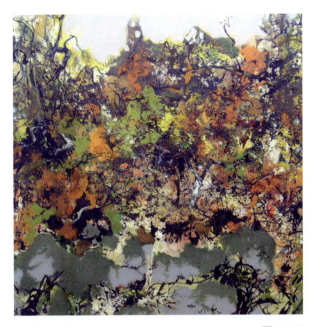

图 3-3-6

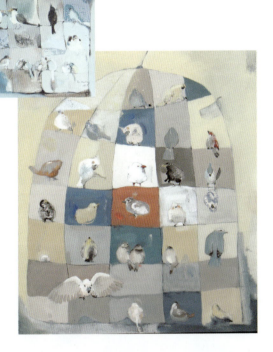

图 3-3-7

一般来说，绘画创作多用双层结构，因其既明确又丰富，容易产生美感。单层结构的特点是明确但不丰富，多层结构的特点是丰富但不明确，在运用时需注意取长补短。

第四节　色调结构原则

结构指诸要素之间相对稳定的联结关系的总和。按一定组合规律构成的有秩序而稳定的形式整体，就具有结构性。"结构"具有必然性和普遍性。客观自然本身具有结构性，而视觉艺术（包括色调）同样也具有结构性特征。

视觉艺术中的结构原则，从总体上讲主要有整体性原则、关系性原则、对比原则、比例原则、多样统一原则、对比调和原则、节奏韵律原则等。

一、整体性

整体性是结构主义的第一个要素。整体性是指由多种成分按一定规律组成的结构，并有秩序地构成一个完整的系统。组成结构的各元素不是混合杂拌，而是规则性的有机组合。在结构整体中各元素之间存在着有机联系，各元素在整体中的性质，不同于它单独存在或在其他结构中的性质。整体与部分是对立统一的，整体由相互联系的各个部分组成。对于一件作品，首先应从整体把握，从整体出发，由整体到局部。整体大于部分之和。部分是整体的一环，不能脱离整体孤立存在。一个画面的色调，同样需要具有整体观念、整体构思、整体布局、整体组织，才能使作品具有整体性。（见图3-4-1、图3-4-2）

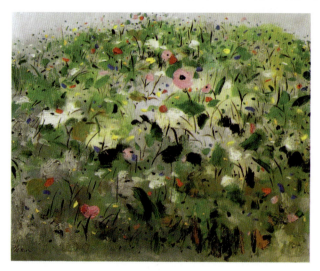

图 3-4-1

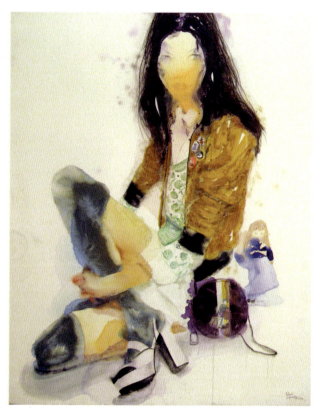

图 3-4-2

二、关系性

作品中各元素之间产生各种不同的关系，局部与整体之间产生不同的关系。当各种元素形成了良好恰当的关系时，作品就可能是成功的。假若某一元素完全不与其他元素产生某种关系，游离于作品整体之外，这种孤立的存在就破坏了作品的完整性。在视觉艺术中，有各种各样的形式关系需要处理。如在构图中有主宾关系、呼应关系、对比关系、强弱关系等；在色彩中有色相关系、纯度关系、明度关系、面积关系、位置关系等。两个或两个以上的元素之间相互作用、相互影响、相互依赖、相互制约、互为条件，由此形成了紧密的结构关系，使作品构成了一个有机整体。（见图3-4-3、图3-4-4）

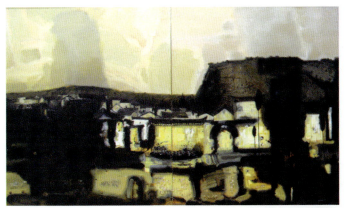

图 3-4-3

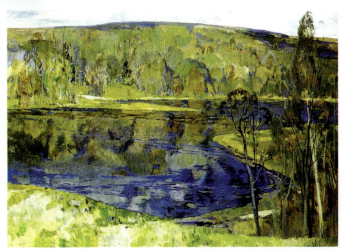

图 3-4-4

三、对比原则

对比是一种艺术表现手法，同时也是一种结构方式。为此，约翰·伊顿列举了大小、厚薄、黑白、强弱、曲直、体面、精粗、锐钝、动静、清浊、冷暖、聚散、断续、流止、软硬等对比关系。当然对比关系的种类还可以拓展，我国画理中的虚实、有无、阴阳、散正、繁简、疏密等，都是艺术中重要的对比关系。恰当地运用对比手法，强化对比效果，可以提高艺术表现力和感染力。当然，对比还应在"大统一小对比"原则下运用。(见图 3-4-5、图 3-4-6)

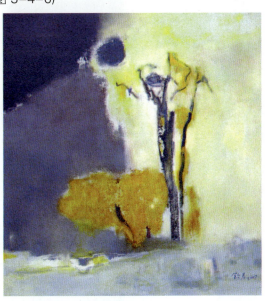

图 3-4-5

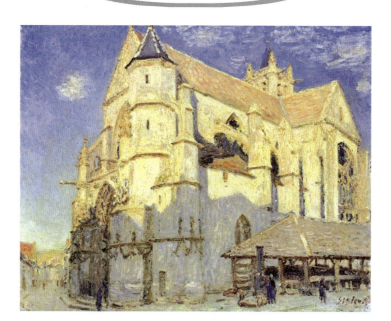

图 3-4-6

四、比例原则

人体有标准比例，汉字结构也有比例。同理，在艺术作品中，更需要适当的、美的比例。古希腊毕达哥拉斯学派认为美在于"适当的比例"，柏拉图也认为形式美的本质是秩序、比例、和谐。创作时需要确定适当的比例，以使作品的形式趋于完美。以色彩为例，一幅画的色调，假若色调基色占十分之七的面积，对比色(包括辅色)占十分之三的面积，这种 7:3 的色彩比例可能构成优美的色调；假若是 6:4 的比例，效果就差些；而 5:5 的比例，效果就更差。(见图 3-4-7、图 3-4-8)

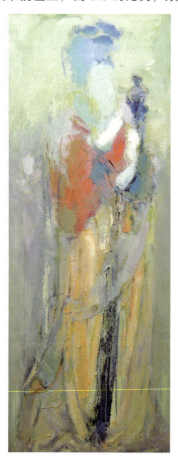

图 3-4-7

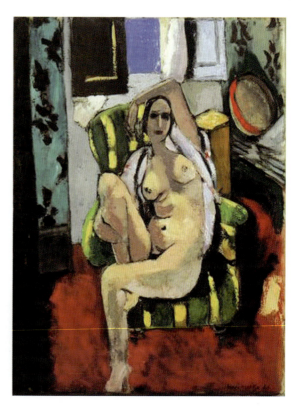

图 3-4-8

五、多样统一

多样与统一，或称统一与变化，是形式美的基本法则，其他法则都统辖在这一基本法则之下。多样与统一体现了自然界对立统一的规律，也是客观事物所具有的特性。大千世界，没有变化和对立就不可能有发展，而没有统一的规律和秩序，只能导致混乱和灭亡。自然界是变化而统一的整体，人的艺术感受同样具有多样统一性，因而艺术作品必须具有多样统一性，才能被理解和欣赏。(见图3-4-9)

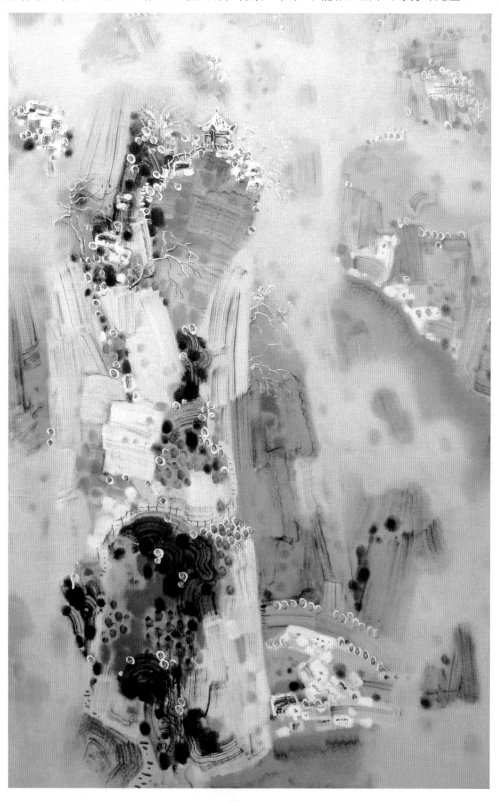

图 3-4-9

六、对比调和

对比与调和是多样统一的具体化。对比是变化的一种方式，调和是相互协调趋于一致的一种方式。在质与量方面差异甚大的两种元素配置在一起时，二者的特征被反衬得更加鲜明强烈，称为对比。在质与量方面，差异较小或相似的两种元素同时配置在一起时，二者互相包容亲和称为调和。只有对比没有调和的画面会过分刺激、生硬，而只有调和没有对比的画面则显得单调、软弱、枯燥、乏味。对比是矛盾关系，调和则是使矛盾的双方妥协。（见图 3-4-10、图 3-4-11）

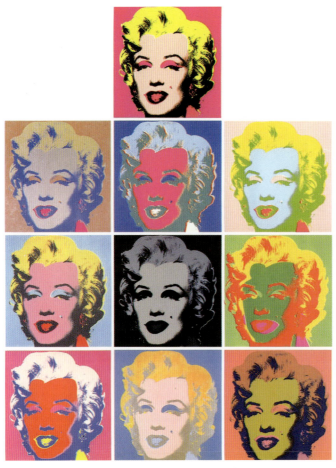

图 3-4-10

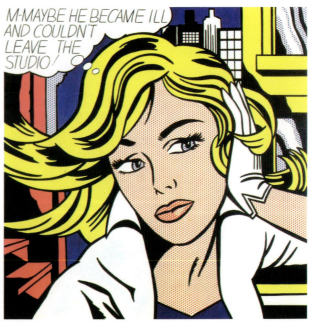

图 3-4-11

七、节奏韵律

节奏与韵律在本质上是一致的，它们是大自然（包括人类生活）的运动形式。节奏与韵律是周期性规律性变化的运动形式。构成节奏与韵律有两个主要关系，一是时间关系，指运动过程中形状排列所形成的起伏变化和断续停顿的"节拍"；二是力的关系，指抑扬顿挫交替产生的强弱变化关系。

节奏的特征一般为规整、短促、时断时续，元素单位小而反复又多又快，节奏往往呈现一种机械美，节奏美单纯而短促，韵律美丰富而悠然；节奏感具有生气勃勃、铿锵有力之感，韵律感具有波澜起伏、从容优雅之感。二者本质上的共同点在于具有诗意和韵味，富于内在秩序并具有生命力。（见图3-4-12）

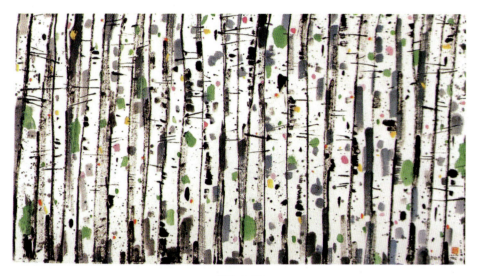

图 3-4-12

第五节　色彩的通感与意蕴

色彩通感指人类在色彩知觉过程中因多种感觉器官相互作用而引起的联想性知觉。色彩通感是人类长期的生理感受所积淀的视觉经验，因而具有共通性。

一、冷暖感

色彩的冷暖感主要取决于色相。暖色使人联想到太阳和火焰的温暖感，如红、橙、黄。冷色使人联想到海天冰雪和森林阴影的凉爽感，如蓝、绿。暖色的联想和特性是：太阳、热烈、扩张、进攻、强烈、男性的、情感的、重的、干的、方角、直线。冷色的联想和特性是：月亮、冷静、收缩、柔弱、女性的、理智的、轻的、湿的、圆角、曲线。除了冷暖色外，还有中性色。

二、软硬感

亮色、灰性色和弱对比色调有软感。暗色、纯艳色和强对比色调有硬感。黑白色硬，灰色软。软色柔和协调、微妙雅致，而硬色强烈刺激、有力度。好的色彩构图，一般以软色为主，硬色辅助，软硬兼施。

三、轻重感

亮色轻，暗色重；亮色轻盈飘逸，暗色厚重沉稳。

四、强弱感

高纯度色强，低纯度色弱；暖色强，冷色弱；彩色系强，无彩色系弱；强对比色调强，弱对比色调弱。

五、进退感

暖色、纯色和硬色有前进感，冷色、灰性色和软色有后退感；强对比色调有前进感，弱对比色调有后退感。

六、胀缩感

亮色、暖色有膨胀感，暗色、冷色有收缩感。

七、兴奋感与沉静感

暖色、高纯度色和强对比色调有兴奋感，冷色、低纯度色和弱对比色调有沉静感。

八、活泼感与忧郁感

暖色、亮色、高纯度色和强对比色调有活泼感，冷色、暗色、低纯度色和弱对比色调有忧郁感。

九、华丽感与朴素感

亮色、高纯度色、对比色调有华丽感；暗色、低纯度色、调和色调有朴素感。以成品颜料为例，有华丽感的颜料有粉绿、翠绿、玫瑰红、紫罗兰、钴蓝、群青、柠檬黄、橘红等。有朴素感的颜色以土色系为代表，如土黄、土红、土绿、橄榄绿、墨绿、赭石、熟褐、普蓝以及黑白灰等。

十、甜酸苦辣咸味感

色彩可以给人以甜酸苦辣咸的味感。粉红和粉橙有甜味感；柠檬黄和黄绿有酸味感；绿、紫、褐有苦味感；暗红有辣味感；浅蓝、灰、白有咸味感。色彩的味感可以表现情感的滋味。

色彩运用是为了表达画家的情感。色彩本身无所谓感情，情感的发生只是因为人与色彩之间有色彩联想和心理感应。如红色令人联想到太阳、火焰、节日，于是便产生热烈、温暖、喜庆、欢乐的情感。画家如欲表达热烈欢乐的情感，必然会选择红色系列的色彩。

人类感知客观事物均离不开以往的印象和经验，所以当人们看到某种色彩时，常常会联想到与此色相关联的事物，如由红色联想到火焰，这是具体联想。由具体联想再产生意义联想，如由红色联想到火焰后，又联想到热烈。由具体联想和意义联想所产生的意蕴，在绘画创作中可以很好地传达画家的情感。下面选择12种代表性颜色分别列出其具体联想和意义联想。

红色：具体联想，如太阳、火焰、红花、红旗、节日、彩霞、信号、鲜血等；意义联想，如热烈、热情、革命、激奋、欢乐、喜庆、勇武、力量、危险、暴力、野蛮等。

橙色：具体联想，如夕阳、灯光、橘柿、火焰、节日、光芒、稻谷等；意义联想，如温暖、温情、喜庆、辉煌、富丽、活跃、兴奋、旺盛、成熟等。

黄色：具体联想，如阳光、柠檬、香蕉、迎春花、秋菊、枯叶等；意义联想，如光明、希望、明快、高贵、快乐、嫉妒、背叛、衰败等。

绿色：具体联想，如花草树木、青山碧水、春天等；意义联想，如青春、生命、和平、生长、希望、安定、惬意、幽远、凉爽等。

蓝色：具体联想，如天空、海洋、远山、阴影等；意义联想，如深远、悠久、沉静、理智、神秘、冥想、素雅、冷淡、清爽、凄凉、冷酷等。

紫色：具体联想，如葡萄、茄子、紫藤等；意义联想，如高贵、神秘、矛盾、消沉、悲哀、不安、忧郁、

不祥、卑劣等。

褐色：具体联想，如土地、岩石、树干、皮毛、板栗、咖啡等；意义联想，如古雅、厚重、坚实、沉着、朴素、稳定、包容、力量、保守等。

黑色：具体联想，如黑夜、黑发、煤炭、黑洞、葬礼等；意义联想，如严肃、庄重、坚毅、深沉、高贵、神秘、沉默、悲哀、死亡、恐怖、绝望、黑暗、罪恶等。

白色：具体联想，如冰雪、光线、白云、白纸、白昼、白纱、白帆等；意义联想，如纯洁、平静、神圣、朴素、明亮、空灵、轻盈、飘逸、冷清等。

灰色：具体联想，如阴天、乌云、雾色、冬日、尘土等；意义联想，如高雅、含蓄、沉默、平淡、内向、柔和、暧昧、中庸、忧郁、失望、消极、衰败等。

金色：具体联想，如黄金、黄铜、首饰、秋景、秋收、果实等；意义联想，如辉煌、高贵、华丽、活跃、闪烁、丰收、富足、喜悦等。

银色：具体联想，如白银、铝钢、冬景、月光等；意义联想，如雅致、珍贵、沉静、闪烁、静穆、寒光、柔和、明快等。

以上是对颜色的具体联想和意义联想的列举，不可能收尽颜色的每一种意义。颜色相互搭配，还会产生新的组合意义，这需作画者创作时灵活掌握。另外，除以上12种颜色外，大量的中间性颜色还未述及，下面再择要分述：

玫瑰红色具有爱情、友谊、美好等意义；

浅玫瑰红色具有飘逸、轻盈、娇嫩之感；

红橙色表示热情的爱，具有兴奋和进攻的热情；

浅橙色有温情甜美之感；

低纯度橙色有忧郁烦闷之感；

暗浊的黄色有悲观意味，令人联想到黄昏、忧愁、深秋残叶、干枯的面容等；

暗绿色有悲伤衰败之感，含有凄凉阴森之意；

粉紫色具有飘逸轻盈之感；

紫色是红与蓝调配出的，是最暖色与最冷色的结合，具有双重矛盾性格，紫色含有热情和冷酷、积极和消极、热闹和宁静两极特征，是一个不稳定的色彩。

如图3-5-1至图3-5-14所示。

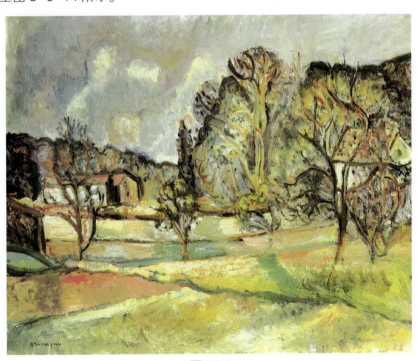

图 3-5-1

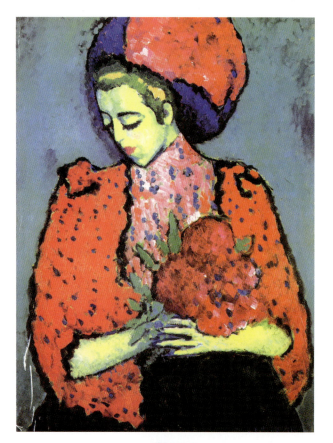

图 3-5-2

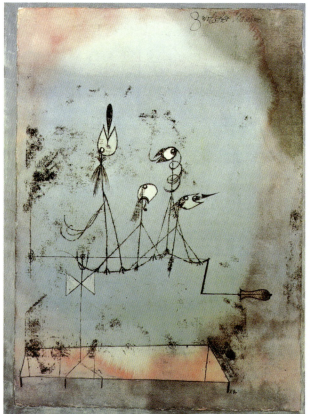

图 3-5-3

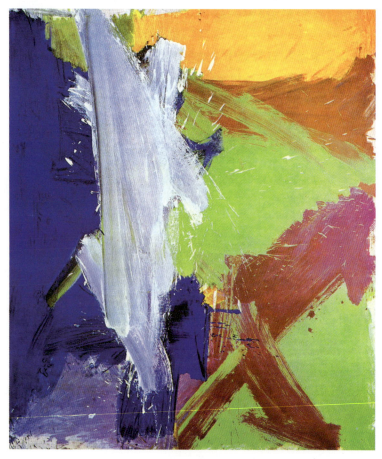

图 3-5-4

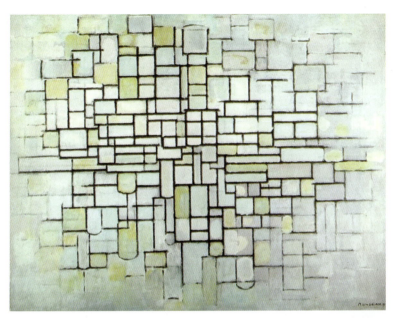

图 3-5-5

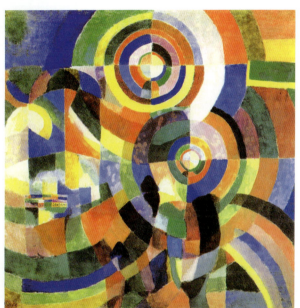

图 3-5-6

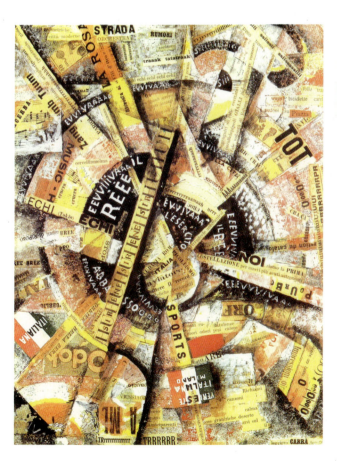

图 3-5-7

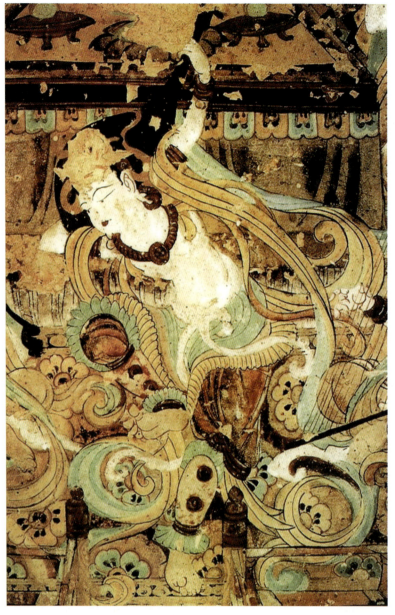

图 3-5-8

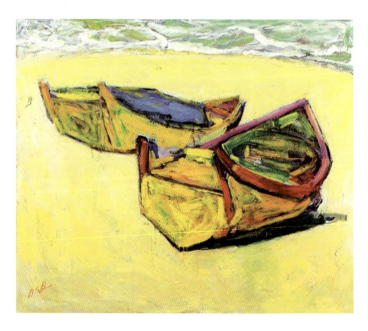

图 3-5-9

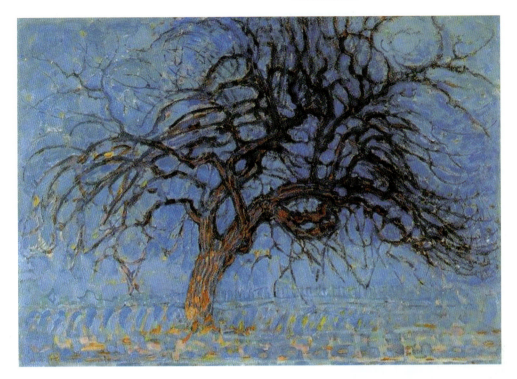

图 3-5-10

图 3-5-11

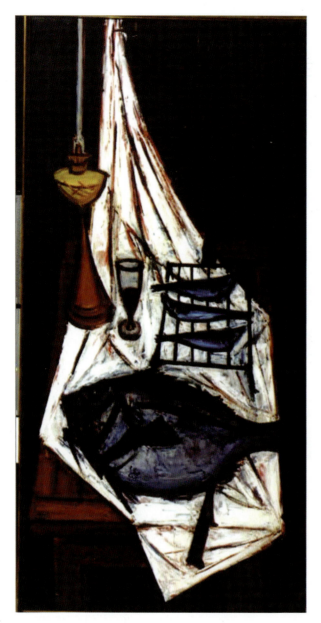

图 3-5-13

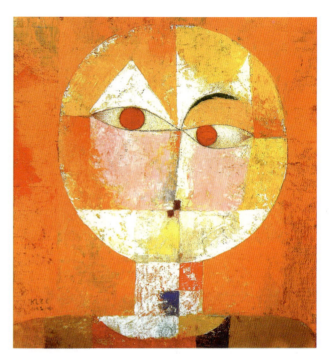

图 3-5-12

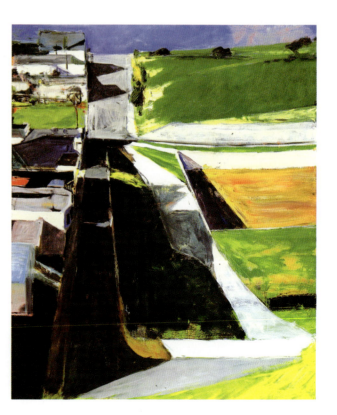

图 3-5-14

第六节 自然色彩的启示

　　自然色彩是色彩美的源泉。画家必须虔诚地研究自然，从中获取灵感，得到启示，创造优美的色彩艺术。自然中许多物体具有优美的色彩。譬如水果的色彩就十分丰富，一个苹果从淡黄绿、淡黄、淡橙转到淡玫瑰红，形成优美的色彩转调。只要注意观察，自然中到处都有美的色彩。

　　风景、晨暮云雨、天地山水、雾雪虹光等都有着无穷的色彩变化。夏日彩云变幻多端，是研究色彩的极好对象。植物花草树木、水果蔬菜、动物、兽皮禽翎、鱼纹虫斑、鸟羽蝶翅等有着奇异的色彩变化，特别是各种花卉的色彩更是变化无穷。静物瓶罐盘杯、陶瓷玻璃、各种衬布等也具有优美的色彩变化。

　　在时装界发布的流行色中，有许多色彩是以自然物命名的，可以给我们很多启发，如孔雀蓝、鹦鹉绿、翡翠绿、琉璃色、象牙色、宝石绿、鹅黄、古铜色、青铜色、珍珠灰、铁灰、杏黄、银红、桃红、茶色、沙滩色、驼色、枣红色、浅月色、浅果绿、茄色、琥珀色、茴香色、酒红色、丁香紫、蕉黄色、紫晶色，等等。

　　对自然色彩的研究，可采用写生方法，与写实色彩写生不同的是，应注意观察、分析、归纳、总结出色彩美的规律和色彩匹配关系结构，使之上升为程式化色彩语言。另外，还可采用记录色彩的方法，在画纸上记录贝壳、雨花石、孔雀羽毛、蝴蝶翅膀、热带鱼的色块组合关系，然后将这些优美的色彩组合关系运用到绘画创作中去。(见图3-6-1至图3-6-12)

图3-6-1

设计色彩 The Color of Design

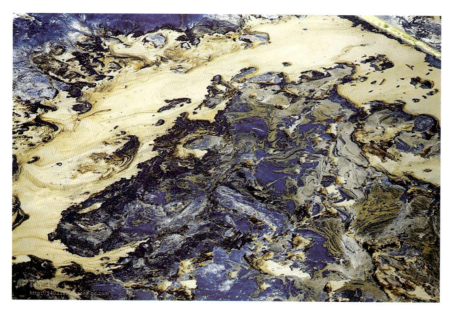

图 3-6-2

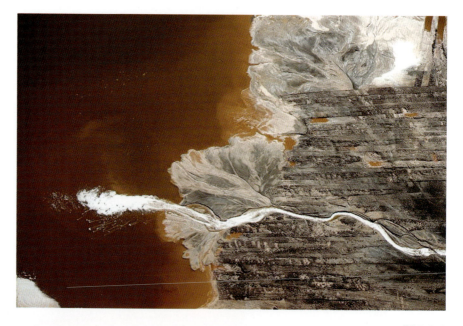

图 3-6-3

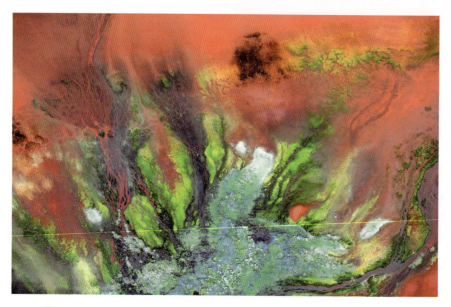

图 3-6-4

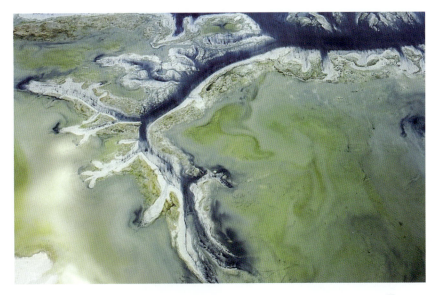

图 3-6-5

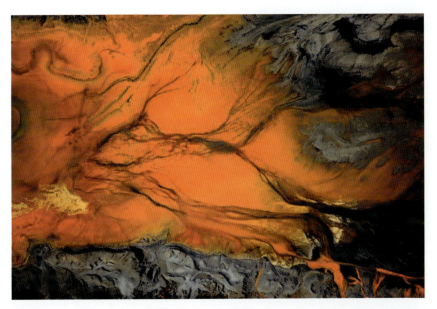

图 3-6-6

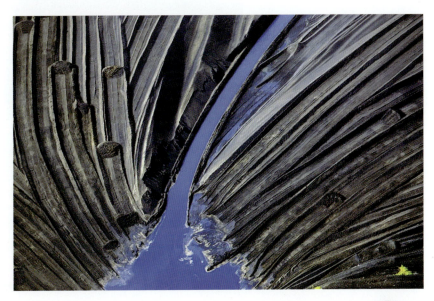

图 3-6-7

设计色彩 The Color of Design

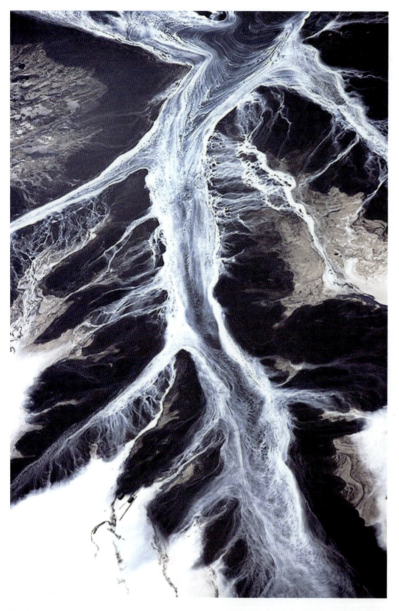

图 3-6-8

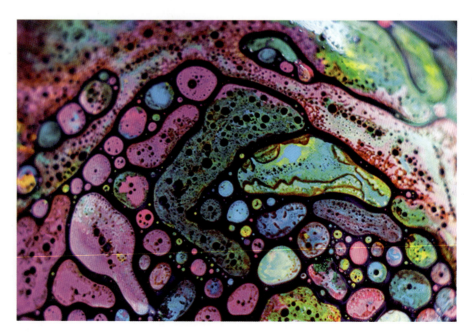

图 3-6-9

第三章 设计色彩的美感基础

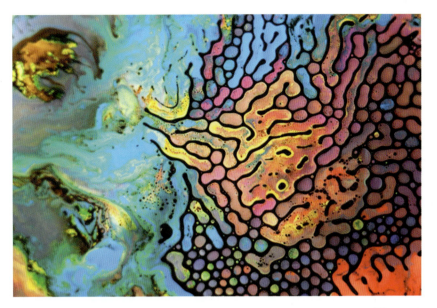

图 3-6-10

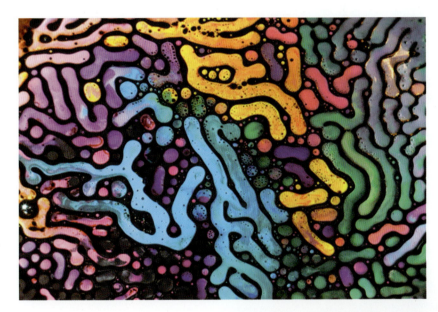

图 3-6-11

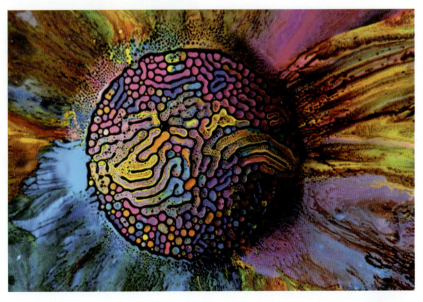

图 3-6-12

第七节　微妙雅致色彩

纯色色域不广，运用得好也会产生美感，但毕竟空间有限，且难度很大。而微妙色域却是一个辽阔的空间，它是以运用"复色"为特征的，色彩微差、高妙、含蓄、丰富、沉着、雅致、柔和，不浮艳。

红、黄、蓝三色称为三原色；三原色中的两色相混产生三间色——橙、绿、紫；三间色中的两色相混产生三复色——红灰、黄灰、蓝灰。任何一种复色，都包含着红黄蓝三原色的成分，只是成分的比例有差别。画家的色彩运用能力就体现在对微妙雅致色彩的掌握和运用方面。假若一个画家只会运用纯艳色，那么他的色域一定不宽，需要拓展。

原色和间色属光谱色，光谱色纯度高，对人的视觉刺激较强，具有醒目的特点。因其纯度高，不含其他成分，色彩内涵就少，简单，缺少丰富性。过"纯"的东西缺少丰富感，而高层次的美感需要具有丰富性。在现代生活中，街头喷绘广告、电视电影、霓虹灯、彩旗、气球、印刷品等充斥都市各个角落，其色彩艳丽，争相突出，引人注目，呈泛滥之势。商用色彩往往追求远视效果醒目以招徕视觉注意，这是必要的。微妙色彩色差较小、明度较高、纯度较低、对比较弱，令人感到和谐、安详、舒适、明快、耐看，即使近距离长时间观赏也能保持美感。当然，在运用微妙色域的复色时，还应点缀小面积纯色，只有纯、灰、浊形成对比配合，其色彩才会丰富动人。

微妙色彩的运用，需要相应的认识和方法。

微差变化在色彩变化中，追求微小的难以感觉到的差别，"巨差"对比易识易得，"微差"对比难识难得，须有专业眼光，须有长期实践经验。微差变化有两种情况：一是色块与色块之间微差邻接，如莫兰迪的《静物》(见图3-7-1至图3-7-5)；另一种是一色块之中的微差变化，如克里姆特的《达娜厄》，画中肤色在统一中有相同明度的粉橙、粉红、粉紫、粉蓝、粉绿等微差色彩变化，使肤色丰富，微妙优美。

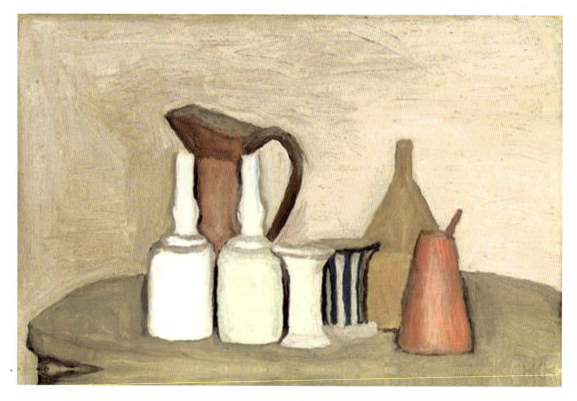

图 3-7-1

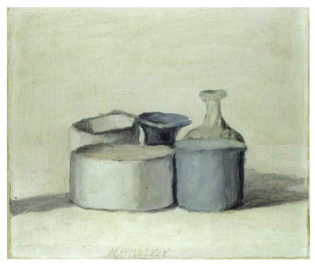
图 3-7-2

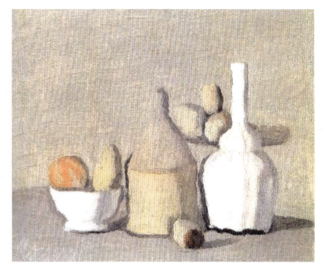
图 3-7-3

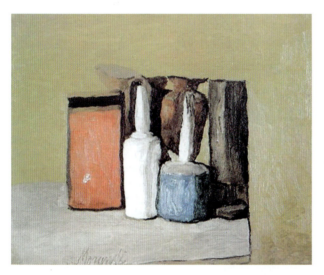
图 3-7-4

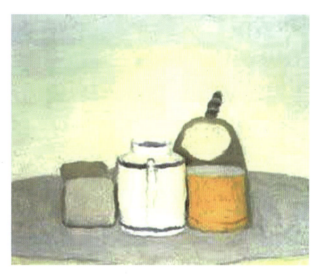
图 3-7-5

一、复色调配法

　　复色色相面貌丰富含蓄，每种复色内含红黄蓝三原色各色成分，既有色彩倾向，又具有不确定性，不确定性色相具有游移感，易与邻接色产生奇妙多变的关系。光谱色因过分明确和肯定，虽然醒目明了，但内涵不丰富，如纯红色、纯黄色，犹如已把话说尽，没有余味。在运用色彩时，一般不直接使用锡管中挤出的颜色。复色的调配方法，或是一纯色一灰性色相调（如粉绿与土黄），或是一浊色一白色相调（如褐色加白、橄榄绿加白），或是一纯色一黑色相调（如柠檬黄加黑），或是一纯色一正灰色相调（如钴蓝加灰、中黄加灰），或是一纯色一白色相调（如群青加白）等。纯艳色需要加大量的白色才能变灰。任何浊色（如熟褐、生赭、橄榄绿、土红、黑等）加大量白色都会变成优美的复色。任何纯色加正灰色（锡管中挤出的灰颜色）都会变为复色（如粉绿加灰）。复色调配的关键是要掌握"纯灰相调"法和"纯浊相调"法，摒弃"纯纯相调"法。复色的"不确定性"具有含蓄沉着、高雅丰富的美感，耐人寻味。

　　多层厚画法用多层颜色不透明叠置，底层色、中层色、表层色共同起作用，每层以枯笔厚画并空留部分底层色，层层交错，使色彩表现微妙丰富。多层叠置之色，难以捉摸，难以命名，具有丰富含蓄的美感（见图 3-7-6、图 3-7-7）。单层厚堆的色块，则因太肯定、太死、太腻，而缺少虚灵感。

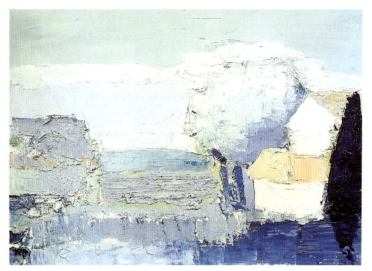

图 3-7-6

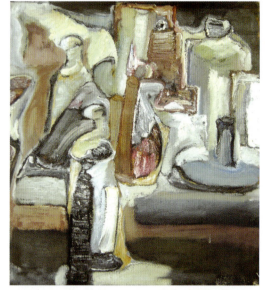

图 3-7-7

二、多层薄画法

用多层颜色透明叠置，似水彩画罩染法，底层色、中层色、表层色共同起作用，层层透明交错，获得微妙丰富感。一幅画，应并用透明画法与不透明画法，增加色彩微妙的变化。不透明的厚色，实而肯定，有分量，有力度，具有沉着凝重感。透明的薄色，虚幻缥缈，空灵游移，具有轻盈朦胧感。厚薄并用，具有虚实相生的美感（见图 3-7-8 至图 3-7-11）。

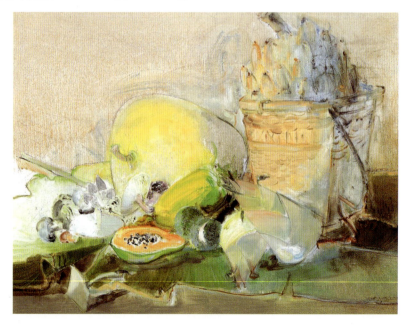

图 3-7-8

第三章　设计色彩的美感基础

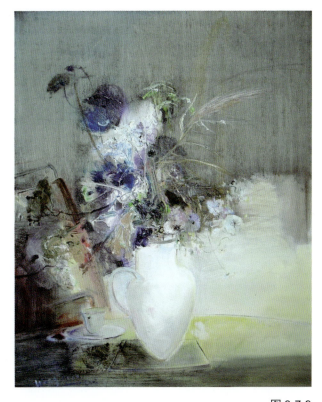

图 3-7-9

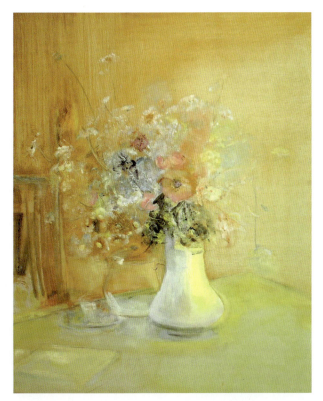

图 3-7-10

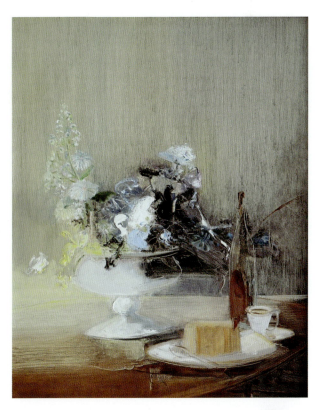

图 3-7-11

在美术史上，许多色彩大师注重微妙色彩的运用，如莫奈、雷诺阿、博纳尔、维雅尔、克里姆特、克利、莫兰迪、巴尔蒂斯、塔马约等。这些大师都是色彩魔术师，他们以色彩微妙的作品把人们带入一个迷人的色彩世界中。(见图 3-7-12 至图 3-7-27)

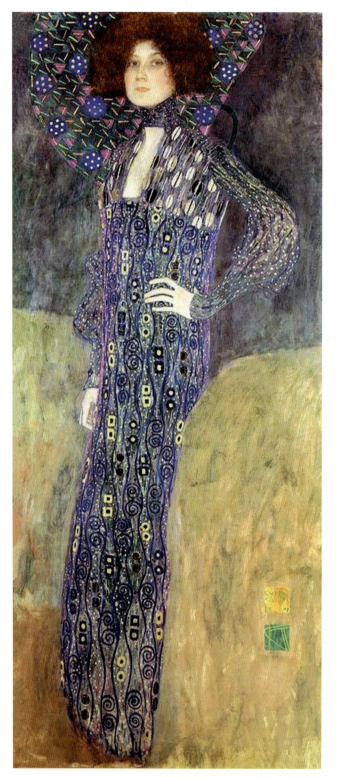

图 3-7-12

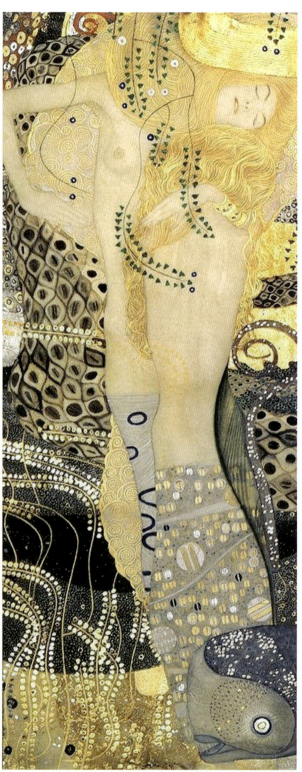

图 3-7-13

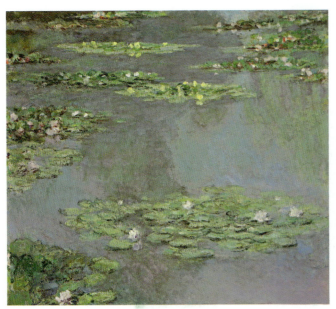

图 3-7-14

图 3-7-15

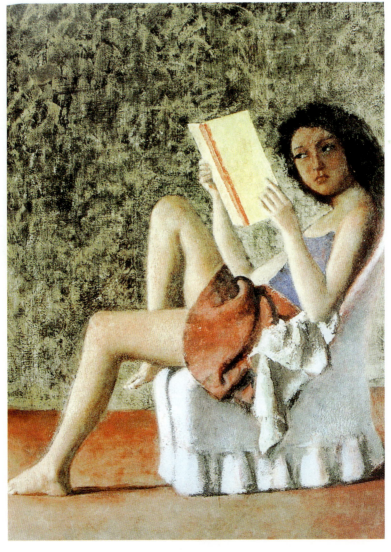

图 3-7-16

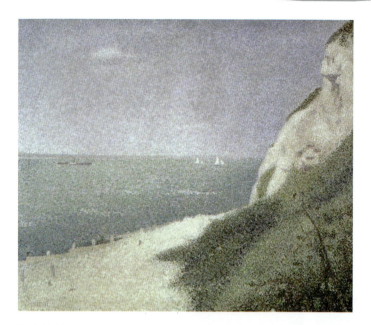

图 3-7-17

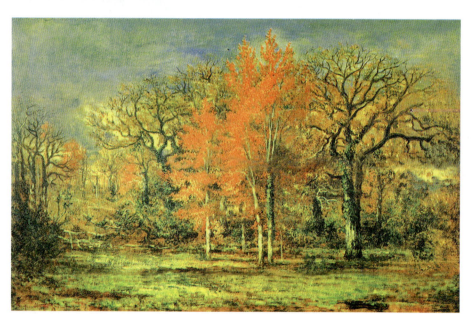

图 3-7-18

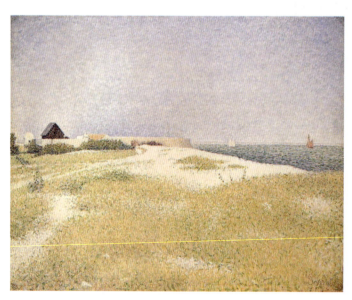

图 3-7-19

4 第四章 设计色彩的感知觉训练

第一节　色彩的具象表现
第二节　色彩的印象表现
第三节　色彩的意象表现
第四节　肌理质感的创作表现

色彩本身是客观存在的，但如何表现出来是由人的意识决定的。如何表现色彩是摆在画家和设计师面前的主要问题。色彩表现形式是多种多样的，从最初的服务于写实造型到印象、意象到抽象。以下归纳、列举几种典型形式以供大家了解，给大家启示。

第一节　色彩的具象表现

色彩的具象形式是其发展的首要成就。过去的几百年，人们一直试图用色彩来摹写、还原真实的世界。这虽早已实现，但具象的表现形式是永恒的主题，也是我们学习的首要目标和基本素养。随着现代艺术、后现代艺术的到来和发展，应运而生的"具象表现"艺术显得极为活跃，无论是在绘画、雕塑，还是建筑设计等领域都有着较大的发展空间。

"具象表现绘画"一词源于法国艺术评论家克莱尔。从具象表现绘画的代表人物贾克梅蒂、莫兰迪、森山方、司徒立等人的作品中，可以看到那些我们最常见的、普通得几乎被忽视的东西，展示出全新的面貌。更难得的是，作为画家的贾克梅蒂和司徒立，他们对自己的探索之路进行了系统总结，这是艺术教育的宝贵财富。（见图 4-1-1 至图 4-1-4）

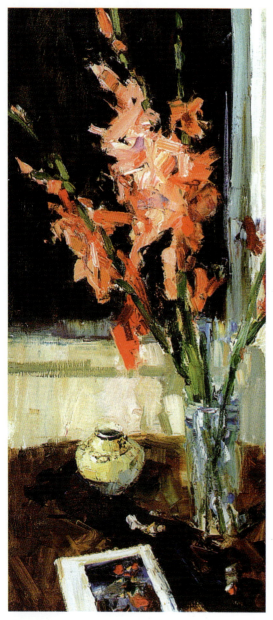

图 4-1-1

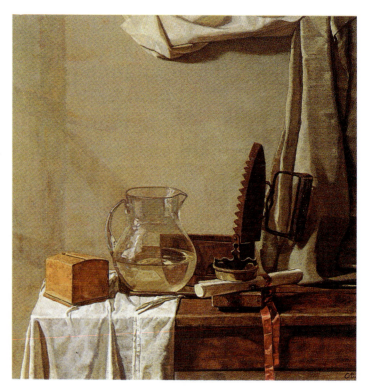

图 4-1-2

图 4-1-3

图 4-1-4

 在艺术教育中，具象表现绘画的方法主要是通过对画家思维方式的培养，使画家通过事物表象去直接感知事物存在的方式。这样的方法可以培养人们独立思考的能力。具象表现绘画的观念打破了传统上人们对事物主客观分离的认识。它认为，人对世界的认知取决于人的意向，一切真实都离不开观察者的意识，真实应是客体与主体交互作用而产生的主观真实。这就暗示着画家追求的主观真实具有不可穷尽性。贾克梅蒂在探索视觉方式的过程中发现：人之所以认为某幅画像某物，正是因为这幅画记录了某种视觉方式。在观看作品时，这种人们熟悉的视觉方式被激活，某物才被认出。即使是对于同一视觉现象，画家也不可能穷尽对这种客观视觉经验之表达。于是，对于具象表现画家来说，绘画的终极意义便是求知。画家的视觉追问是体验、理解、发现，它是动态地观物。因此，作品也就含有时间性、唯一性和不可重复性。

 以往，艺术创新被认为是没有固定模式的，但综观艺术史，以及对东西方视觉艺术进行比较，我们会发现，它实际上是部"看"的历史。具象表现绘画确定了艺术目标在于寻找怎样"看"的方式，这种方式是"看的发现"，亦是"发现的看"。美国当代认知学派心理学家杰罗姆·布鲁纳的发现式教学法认为学生的发现与科学家的发现仅有程度不同，没有本质差别。学习过程是人主动地对进入感觉之物进行选择、转换、储存和应用的过程。因此应要求学生自己去发现所学的知识和规律，使自己成为一个发现者。

第二节　色彩的印象表现

谈色彩离不开印象派。关于色彩的学习，无论是绘画还是设计，都不可回避地要去关注印象派，这是色彩的必修课。尤其是设计专业的色彩学习，总受到色彩主题、色彩构成、色彩限制等因素的影响，这使我们的很多设计大同小异，平淡无味。世界顶级设计师 Philippe Starck 曾说："如果你的东西和大家的都一样，那干吗还设计它？"印象主义的色彩观，无疑让我们重返那五彩缤纷的伊甸园，真正找回属于设计师本身的个性化色彩。

印象派经历的早期印象、新印象、后印象三个时期，在西方美术史上虽持续时间不长，但影响却是承前启后的，其自身发展也较完善。后印象主义的三位大师塞尚、凡·高、高更被视为现代艺术之师，塞尚更被誉为"现代艺术之父"，而"现代设计"亦正是"现代艺术"的一支。由此可见，印象色彩对于色彩设计的重要性。

一、早期印象派

从文艺复兴到 19 世纪中叶，当写实的绘画技巧发展到极致之后，画家便对此失去了兴趣。同时，这些作品运用色彩都是承袭传统，不注重时间、空气、光线等赋予色彩的影响，写实的完美却带来对色彩的禁锢。早期印象派画家开始关注光与色的关系。以前人们认为不变的色彩，事实上因光线的变化而不停变化。受当时科学的影响，画家们摒弃了对物体固有的形态色彩的描绘，转而对物体在光与色的影响下的不同表现感兴趣。因此，描绘色彩的主要对象不是物体本身，物体只是媒介，只是为色彩提供了相应的载体，而在物体上所表现的光色变化，才是绘画的真正主题。

印象派的画家们，如莫奈、雷诺阿等人注重对光与色的描绘，不重视对物体外形的描写。强调光的照耀、色的亮度与纯度，强调自己眼睛所看到的、自己所感觉到的，可谓极端地强调了个人的色彩感觉。(见图 4-2-1 至图 4-2-3)

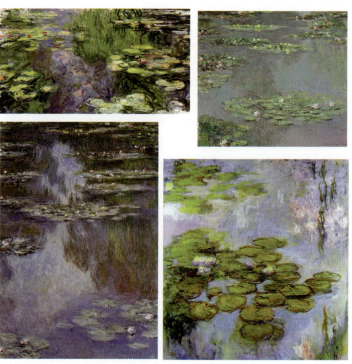

图 4-2-1

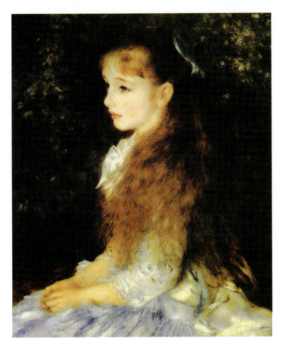
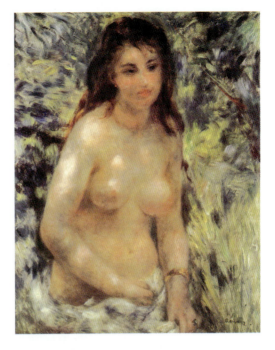

图 4-2-2　　　　　　　　　　　　　　　图 4-2-3

二、新印象派

19世纪末，受到印象派理论的启示，以修拉、西涅克为代表的画家比印象派更加强调对光的追求，并运用科学分析推理的方法加以描绘。画面充满了分析色彩细密整齐的小笔触、坚实的构图（运用数理的构造、黄金分割比例），具有装饰的风格。他们在画面上直接以原色小点作画，把色彩调和演化为色彩并置，利用人们眼睛的视觉混合色彩，色彩的调和不是靠人手，而是靠人眼进行。这样画面保持了色彩本身的纯度和明度，画面色调更加鲜明而活泼。新印象派俗称点彩派，难得的是它在色彩实践中总结了大量的色彩知识，点彩派正是现代色彩构成的开端，为后人的学习提供了宝贵的财富。（见图 4-2-4、图 4-2-5）

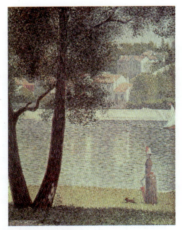

图 4-2-4

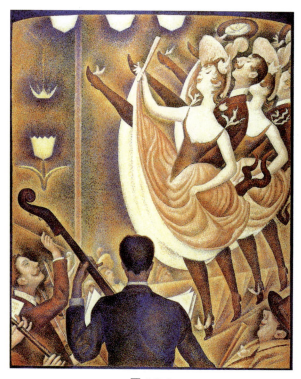

图 4-2-5

三、后印象派

"后印象派"在西方美术史上占有极为重要的地位。在它的指引下,现代艺术大踏步地到来了,改变了艺术,改变了世界。"后印象派"是后人专为塞尚、凡·高、高更三人定义的。三人都从印象派走出来,又走上了反印象派主义之路。他们觉得印象派及新印象派对光与色的描写太偏于视觉的写实,而忽略了对象本身,过分注重客观的表现,而忽视了主观的表现。后印象派含有反抗印象派的自然主义之意,但并没有否定印象派。塞尚对结构和色彩的解析直接导致了结构主义的诞生,它影响了布拉克、毕加索的立体主义。结构主义奠定了现代设计的基础。凡·高那耀眼又富有生命的纯粹色彩,影响了马蒂斯的野兽主义和德国表现主义。高更那原始、冷静、富有哲理性的装饰色彩,影响了后来的象征主义及现代装饰绘画。(见图 4-2-6 至图 4-2-10)

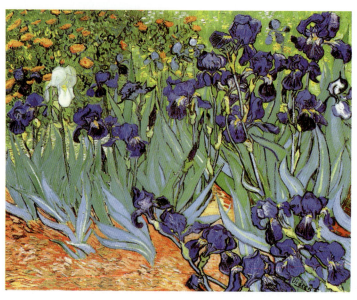

图 4-2-6

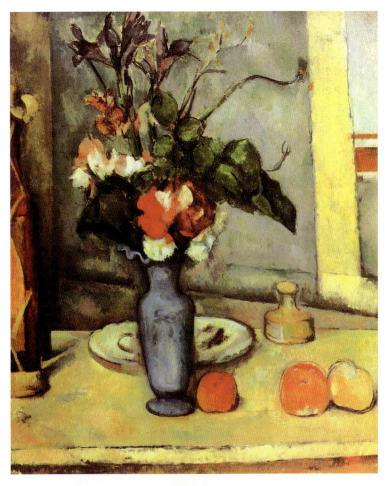

图 4-2-7

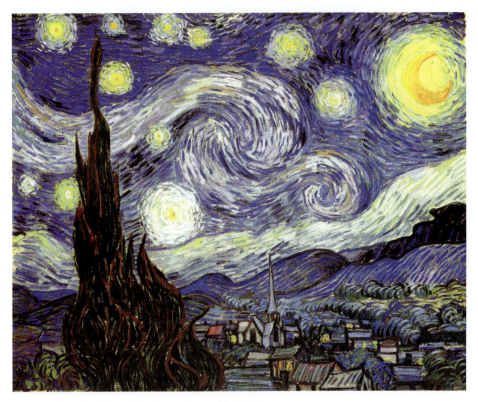

图 4-2-8

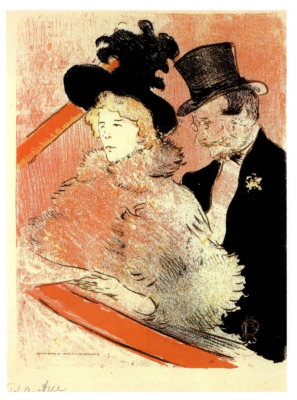

图 4-2-9

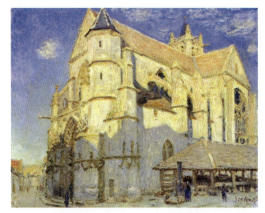

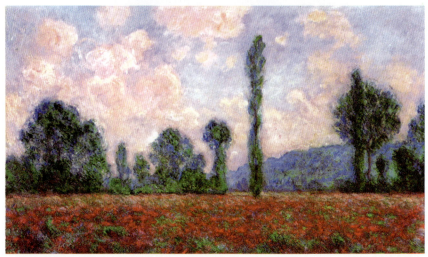

图 4-2-10

第三节 色彩的意象表现

意象色彩强调主观意识，追求内心感受，塑造富有意蕴的色彩。它通过对自然的观察，感悟色彩本质，把描绘意象色彩提升到追求个性创造的创造能力和创造精神上来。它在艺术设计中占有重要的地位。评价一幅现代设计作品，很大程度上取决于意象色彩的表现及其内涵。（见图4-3-1至图4-3-5）

图 4-3-1

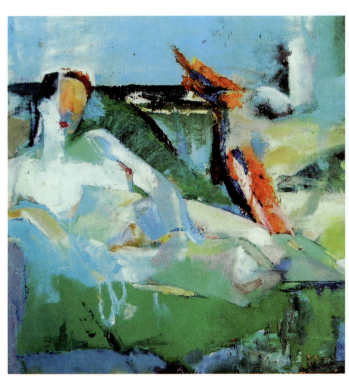

图 4-3-2

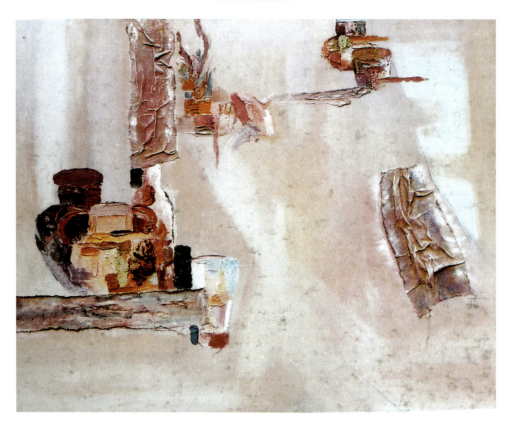

图 4-3-3

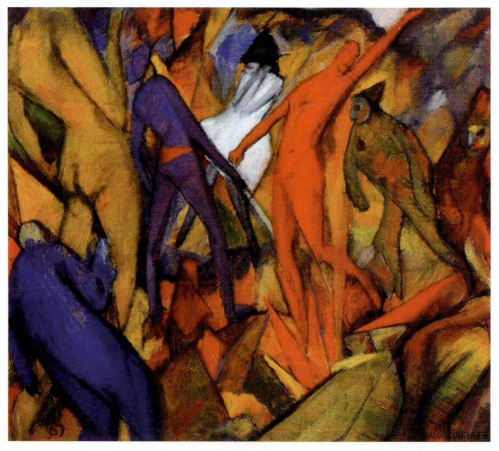

图 4-3-4

图 4-3-5

　　《现代汉语词典》把意象解释为意境。意境是由意象组成的，意象与意境不能分开。一个意象可以构成一个意境，几个不同意象也可以构成一个意境。意境又称境界，它的主要特征是虚实相生，客观与主观相统一。虚的本质是模糊的，精神产品不能没有虚。作为意境来说，"山川草木造化自然，此实境也；因心造境，以手运心，此虚境也。虚而为实，是在笔墨有无间"，化实为虚、虚实相生才有无穷的意味和幽远的境界。中国当代艺术中也不乏色彩意象性很强的作品。

　　在中国画论中，关于"虚实"这个概念，从不同的方面有不同的认识，比如从精神与物质的关系方面，认为自然是个大艺术家，艺术品是小宇宙，自然创造过程即精神物质化的过程，艺术创造过程即物质精神化的过程。精神产品贵在赋予物质以精神，使之有生命，精神和生命是内心的表现。中国画家往往热衷于以一枝梅、一条鱼、一湾碧水、一片枫叶来表现一段色彩的灵魂，来寄托画者的一片真情。即不求外相，而求内实，它只能意会，不可言传。叶燮在《原诗》中说："必有不可言之理，不可述之事，遇之于默会意象之表，而理与事无不灿然于前者也。"画是情与景的统一，以眼前之景，写意中之事，借客观景物，抒主观情怀，这是艺术意境的普遍现象。如果我们把"日出江花红胜火，春来江水绿如蓝"绘成一幅画，其明丽的色彩定会引发观者"能不忆江南"的情思来。所以有美学家认为：意境是情与景的结晶。自然无往而不美，但是一切美的光，又都来自心灵的源泉，没有心灵的反射，无所谓美，所以画是自然与心灵的统一。身边近景，身之所游；远瞩之景，目之所游；无尽空间之景，意之所游。可见，意境是无尽的，其内涵极其深邃。中国文化贡献最大的，就是研究意境的特质。探索和理解艺术境界是加强意象色彩表现的关键，也是实现艺术设计目的、功能的关键。（见图 4-3-6 至图 4-3-8）

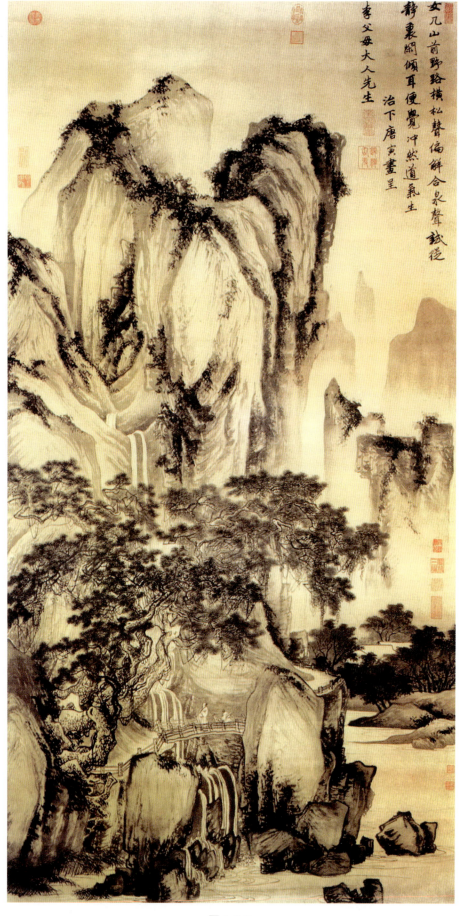

图 4-3-6

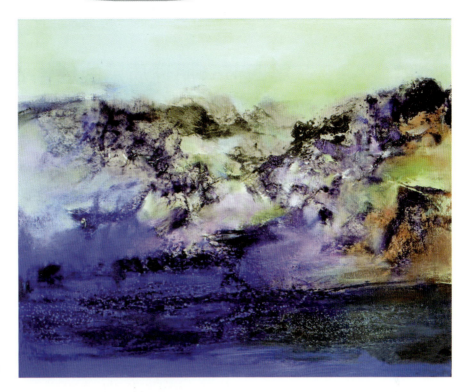

图 4-3-7

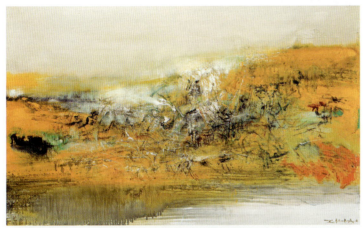

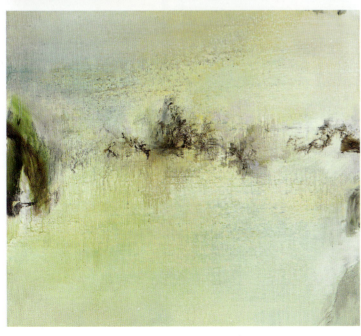

图 4-3-8

第四节　肌理质感的创作表现

肌理是材料及在绘画制作过程中在画面上留下的纹理和画面表层及基底的结构特征，即材料和技法在画面上综合表现的材质效果。材料和技法综合表现的肌理效果，不仅是单纯技术表现，也含有意蕴，其本身就是意象的表现。（见图 4-4-1）

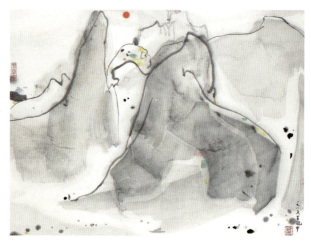

图 4-4-1

一、肌理对色彩的影响

由于各种材料表面的组织结构不同，其对光的吸收和反射能力也不相同。一般来说，光滑的表面反光能力强，色彩不够稳定，明度有所提高；粗糙的表面反光能力弱，色彩比较稳定，但粗糙到一定程度，明度和纯度均比实际有所降低。这说明材料不同的肌理效果对色彩有着不同的变化作用。（见图 4-4-2）

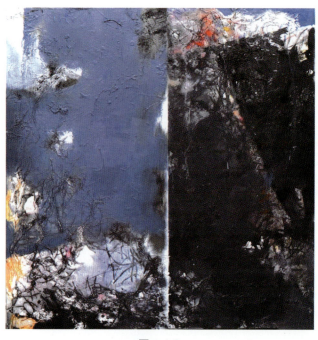

图 4-4-2

（一）肌理的表现

肌理的表现，是画面形式美的主要组成，它具有独立的审美价值，也是新材料与新技法的完美结合。色彩作品因画笔蘸颜料在纸或布上操作方法的不同，而形成或细腻似玉石、或厚堆似雕刻、或干枯似柴、或湿润似流水、或粗糙似老墙等具有"触感"的肌理意象。肌理的感觉可通过触摸或观察来体验，作为视觉要素之一的肌理，指的是视觉的肌理。（见图4-4-3）

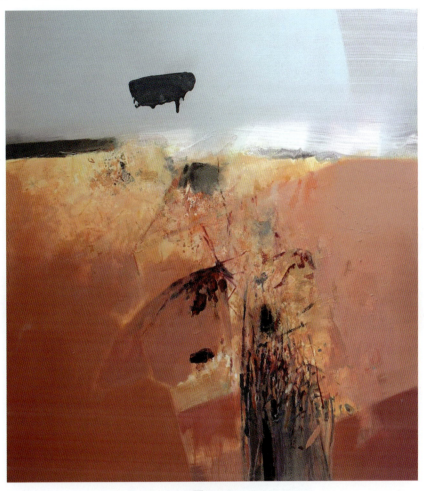

图 4-4-3

（二）肌理材料的运用

随着近现代艺术家的不断探索，新形式不断出现，颜料及其他材料介入越来越多，综合运用范围越来越广，因而对肌理效果的影响越来越明显。

例如，将水彩、蛋彩和树胶相结合，钢笔画与薄涂厚堆相结合，拓宽了综合运用的范围；采用金色材料与油彩颜料相结合，突出了金碧辉煌的材质美感；利用色纸或其他现成材料（如报纸等）进行拼贴；或拼贴与绘画结合，拼贴与拓印结合；或利用烧灼等使画面材质语言突破传统的习惯；或采用各种颜料和水墨等相结合做底，使画面肌理与底色相辉映，相得益彰；或运用多样材料与多变技巧相结合，包括喷绘等技法，使画面肌理变化多端；或将沙子、碎布、棉花、树皮、云石粉、彩胶等特殊材料与颜料配合使用，以取得特殊的材质肌理效果；或用木棒、泥刀、刮刀，稀薄流质颜料，或用和了沙的厚涂料进行制作，突破了传统绘画工具与特殊材料使用的方式。总之，涉及绘画肌理效果的材料及其应用方法的不断扩展，不但为绘画语言的丰富和色彩的缤纷创造了条件，而且使材质肌理及其色彩对激发画家内心感受产生着重要的作用。如何在创作上透过技法，增强肌理效果，加强肌理对比以满足视觉和心理需求，如何促进材质语言内涵更丰富，这些都是艺术设计教学中要思考的问题，也是设计师应练习掌握的技能。（见图4-4-4至图4-4-9）

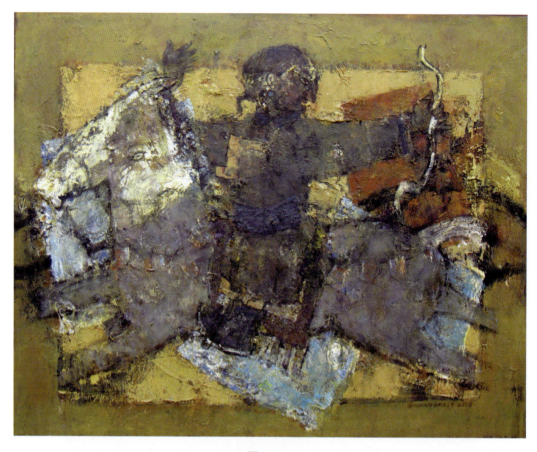

图 4-4-4

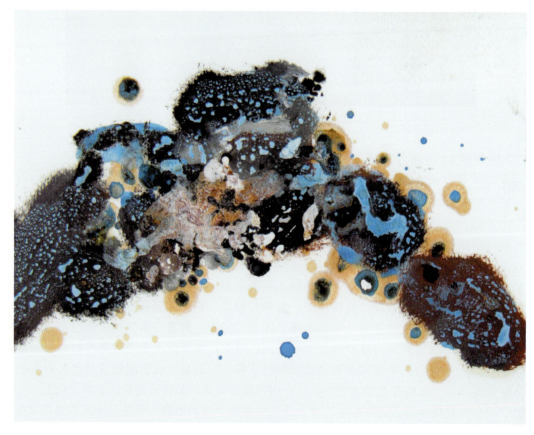

图 4-4-5

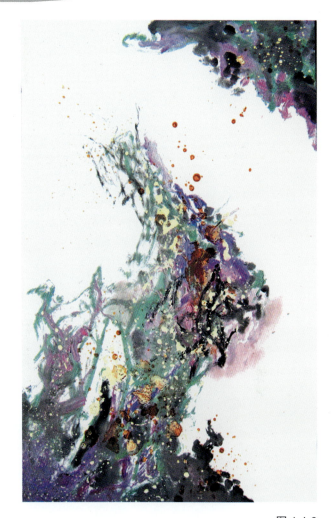

图 4-4-6

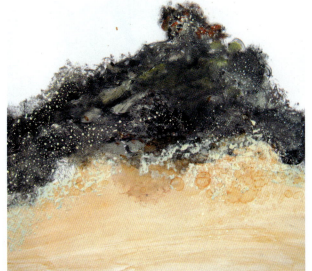

图 4-4-7

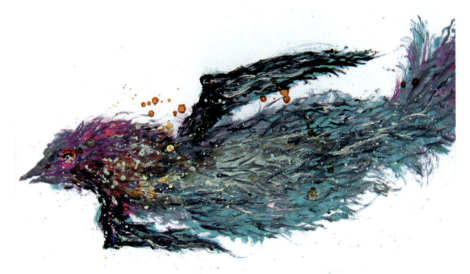

图 4-4-8

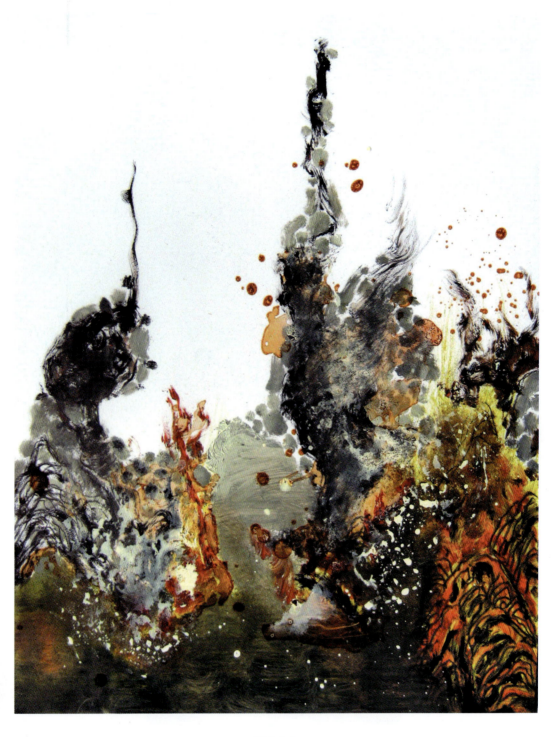

图 4-4-9

第五章 设计色彩的创意性思维训练

第一节　色彩的分解归纳训练
第二节　色彩的装饰性训练
第三节　主观配置色彩训练
第四节　综合技法材料训练

第一节　色彩的分解归纳训练

色彩归纳是建立在绘画色彩写生基础上的对新的写生方式的一种探索。通过色彩归纳写生训练，不仅可以掌握归纳色彩造型的基本原理和方法，还可以锻炼新的思维方法、表现方法、审美意识、设计意识、想象与创造意识。

一、色彩归纳的概念

色彩归纳是根据设计发展的需要而进行的一种表现方法，是在绘画色彩基础之上对色彩的一种延伸和转化。绘画色彩和色彩归纳虽然都是设计色彩的基础，但是绘画色彩写生更侧重于对绘画造型规律、色彩微妙变化的认识，而色彩归纳写生更侧重于对色彩美学原理和形式法则的研究。归纳色彩写生虽然面对客观物象进行写生，但着重表现作者对客观物象的理解，从客观物象中发掘形式美感和装饰因素，强调对物象形态、构造、色彩的提炼和概括，追求带有装饰意味的画面效果，为将来应用到设计中奠定基础。

二、色彩归纳的训练方法

色彩归纳写生主要通过以下几个阶段来进行训练。

（一）写实性色彩归纳

写实性色彩归纳是衔接绘画色彩和设计色彩的一座桥梁，它虽然在观察方法和表现方法上与绘画色彩训练有一定的差异，但是它仍然是从条件色出发，在不违反光色关系的前提下，对物象的明暗、结构和色彩关系加以概括、归纳，在构图、造型、颜色上依然遵循物象的客观存在状态，只是在表现手法上采用了分阶法、限色法和平涂法，对物象的形和色进行有秩序、有条理的处理，依靠色块与色块之间的和谐关系来增强画面的视觉效果。通过写实性色彩归纳使学生建立起在观察表现上的新的视觉观念，开拓新的思维能力。(见图5-1-1至图5-1-3)

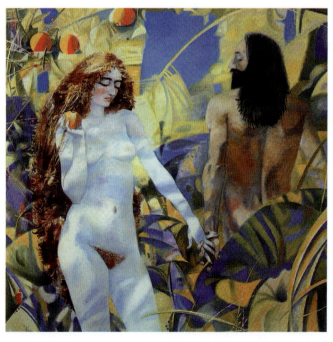

图 5-1-1

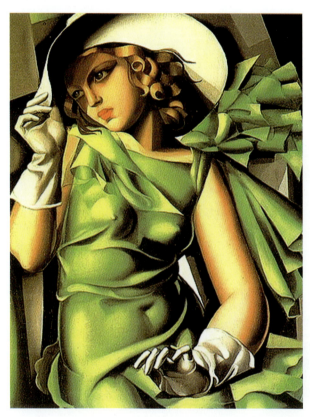

图 5-1-2

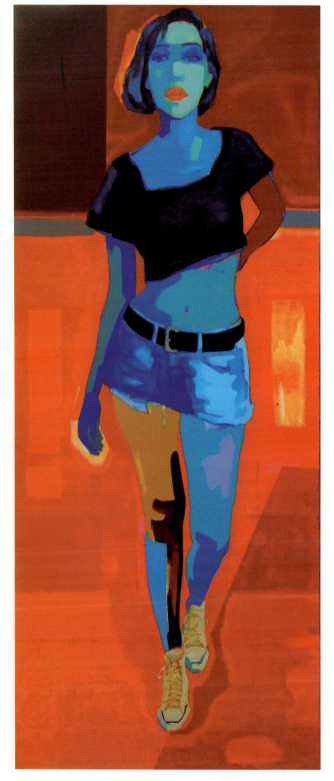

图 5-1-3

（二）平面性色彩归纳

平面性色彩归纳是色彩归纳写生的重点，平面性色彩归纳写生首先要改变常规的观察方法，排除光的干扰，弱化物体的透视空间，将形象进行平面化处理。其次要充分利用夸张、变形的手法对客观的原型进行主观的变换，在色彩关系上舍弃细节，不追求微妙的色彩，而是对色彩进行主观的提炼和概括，采用主观变色、限色、点缀色等来取得色彩的整体和谐关系。表现技法上采用整色平涂，依靠形与形、色块与色块之间的对比关系来营造画面的视觉效果。（见图 5-1-4 至图 5-1-6）

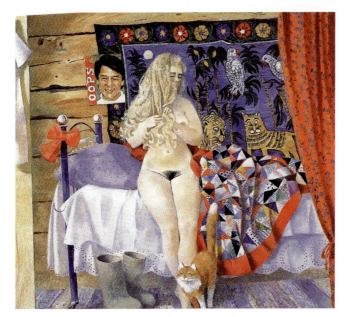
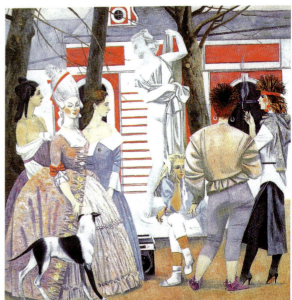

图 5-1-4　　　　　　　　　　　　　　　　　图 5-1-5

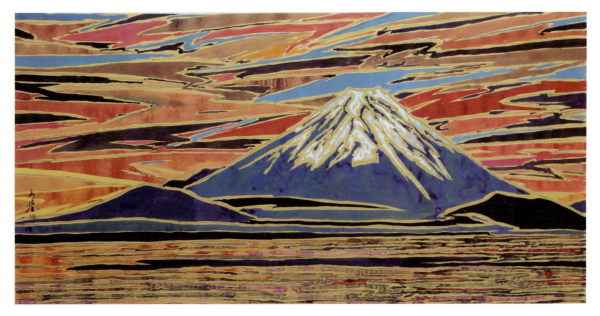

图 5-1-6

（三）解构性色彩归纳

解构性色彩归纳是一种全新的写生方法，通过对物象的形体与色彩进行提炼、精选、打散分解出美的、有对象特征的元素，然后再针对分解出的新元素运用重叠、错落、移位、倒置、错接等表现手法和均衡、重复、节奏、对比、调和等形式法则来自由地重新组合，使之发生异变，构成新的具有抽象意味的画面。在设色上主观色倾向更加突出，表现手法也更加自如，它可以减去丰富的色彩层次，改变物象原有不合适的色彩，根据画面需要调整或添加一些新的主观色彩。这种变色的手法强调面对不同客观物象的不同感受，创造出多样的色彩画面。(见图 5-1-7 至图 5-1-9)

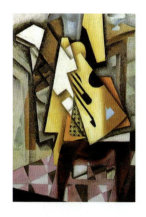 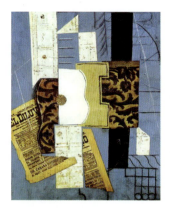 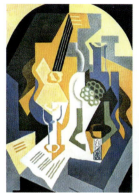 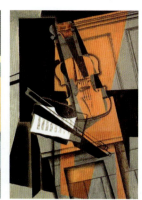

图 5-1-7

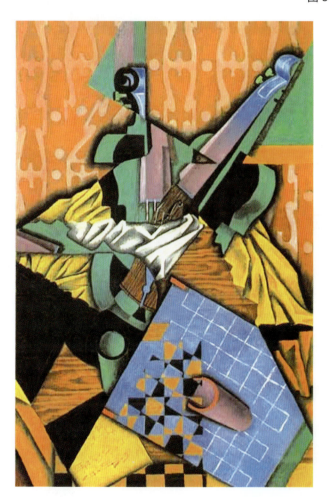

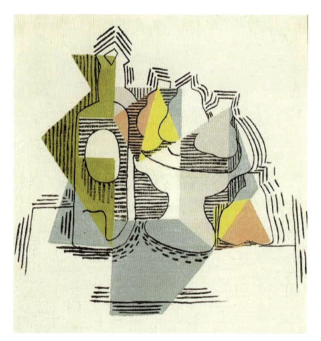

图 5-1-8　　　　　　　　　　　　　　图 5-1-9

（四）意向性色彩归纳

意向性色彩归纳强调人的内在情感的外在表现，将客观对象的形态与自己的主观心意状态相融合而形成具体形象。意象归纳更多地融入了意念、情感、个性等内在的因素，因此在形式风格和表现手法上呈现多样化。在表现形式上有写意性归纳、表现性归纳、寓意性归纳和抽象性归纳；在表现手法上对物象加以概括、夸张、变形等，凭借点、线、面创造出独特新颖的艺术形象，色彩上追求奇艳、独特的色彩之美，通过色彩引发人的情感。在此阶段的训练中，重点强调学生个性化的主观意念，尊重主体的审美经验、感情、理想、意趣。通过自我情感和审美判断的酝酿，引发种种创作构想，在寻求独特的形式和表现方式中，展现出作品新颖的风格样式。（见图 5-1-10、图 5-1-11）

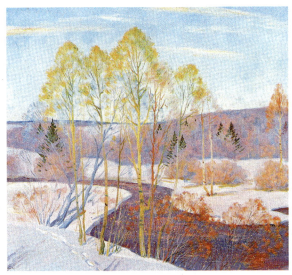
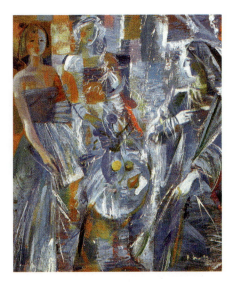

图 5-1-10　　　　　　　　　　　　　　　　　　　图 5-1-11

（五）综合性色彩归纳

综合性色彩归纳是一种创造性的表达。首先在材料上打破了传统意义上的绘画材料的界限，其次结合更多现代的材料，融合不同的色彩表现技法和表现形式。例如揉搓、皱折纸张、拼贴画面、拓印肌理、将颜色厚涂形成不同的基底，进行具象或抽象的表现。有针对性的设计，使学生在对不同材料的创作中体会视觉的张力，体会设计的快乐。（见图 5-1-12）

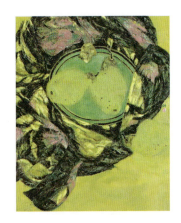

图 5-1-12

综上所述，色彩归纳教学，在方法上应遵循一个循序渐进的过程，在内容设计上要求学生更多体现个性、想象力和创新意识，尽可能地开发学生对色彩的思考和探索。它不仅是一种技能、技巧的训练，更是一种新的思维方法和表现方法的训练，是对学生综合的艺术素质的培养，最终为艺术设计服务。（见图 5-1-13 至图 5-1-15）

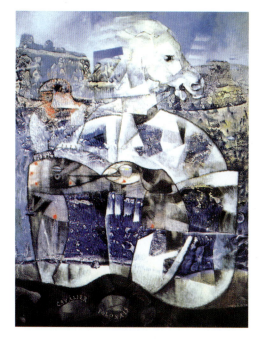
图 5-1-13

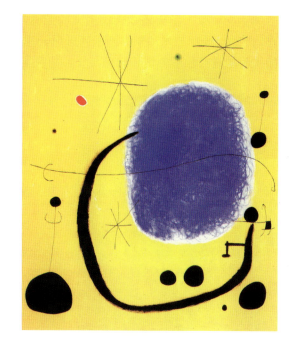
图 5-1-14

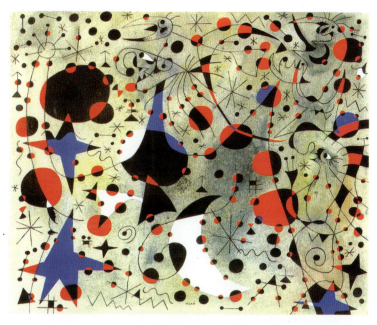
图 5-1-15

第二节　色彩的装饰性训练

　　装饰性色彩的表现，有别于一般绘画常用的写实性色彩的表现。它是按照美学的形式法则及作者主观的认识和感受，对描绘对象运用装饰手法进行制作的表现形式。从旧石器时代的洞穴壁画等到今天人们的服饰、器具、生活空间、公共环境，无不以装饰的美感，给人带来审美需求的满足。

　　由于倾向于形式美，装饰艺术较少考虑内容。内容与形式，谁是艺术本质，一直难辨伯仲。然而无论本质是什么，装饰的灵魂就是形式美。20世纪初以反对自然主义形式为起点的现代艺术，无论是野兽

主义、立体主义、未来主义还是表现主义的绘画，都引发出丰富的装饰理念。许多艺术家在新探索中，接受了稚拙艺术、原始艺术和东方艺术的思想，追求平面和绚丽的色彩，创作出具有强烈装饰风格的作品。如马蒂斯大胆地进行色彩处理和结构简化，到晚年还热衷于彩色剪纸、壁画等装饰艺术。（见图 5-2-1、图 5-2-2）

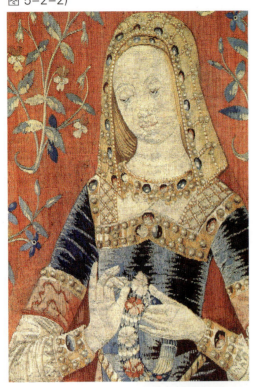

图 5-2-1

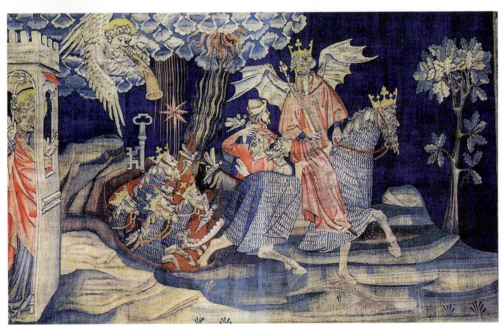

图 5-2-2

　　装饰艺术是一种特殊的、独立的艺术形式。它从创作内容到风格趋向，既属于纯艺术的范畴，也因其具有形式与材料协调一致的艺术语言而有其独特的设计性。长期以来，一方面它较多地作为物质材料的装饰纹样而存在，并与艺术设计的实用性相联系；另一方面装饰绘画作为艺术形式是供人欣赏，如果突出了纯粹欣赏的形式美这个前提，则装饰绘画可以脱离实用性而以其完全独立的欣赏价值得到极大的自由发挥空间。我们现在学习装饰，实质上是学习纯粹的艺术。（见图 5-2-3、图 5-2-4）

图 5-2-3

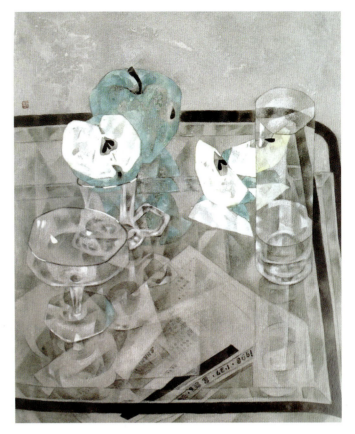

图 5-2-4

装饰艺术的表现要素如下。

(一) 秩序化

自然现象极其丰富多彩,同时又比较杂乱。在表现过程中,应力求使形象构成因素排列组合有序,使之规则化、程式化、条理化,以求得在整体上具有装饰的特点。鲁道夫·阿恩海姆在《艺术与视知觉》一书中写道:人所具备的认识能力寻求的是秩序。在寻求秩序的时候,人的心灵总是在两个极端之间徘徊,一个极端是在多样性之中寻求秩序的要求,对这种极端只要具有丰富的经验,就可以克服;另一个极端是完全服从自然的多样性的倾向,这个极端只要有大量的秩序就可以克服。总之,不论你的艺术作品在这两个极端之间的什么位置上,它都必须从一个极端中吸取营养,而从另一个极端中吸取智慧。在培养把握秩序能力的过程中,就是要从传统中吸取智慧,从生活中吸取营养,并在艺术实践中把这种秩序表现出来。

(二) 单纯化

庞薰琹在《中国历代装饰画研究》中说:装饰造型要抓住两个要点,即简而变。"简"就是概括和简洁,将冗繁简化。简化不等于简单化,不在于简单地、单纯地去掉一些细节,而是一个概括提炼的过程。其目的是通过造型构思,用简洁、朴素的艺术语言来表达复杂多样的精神内涵,以便揭示本质,产生单纯的艺术效果。

(三) 平面化

平面化是装饰造型的重要基础,它以将客观存在的立体物象转化为平面形象为特征。平面化有客观平面化和主观平面化之分:前者画面形象的平面化,在构图上仍存在空间状态,形、色都不做过多变动,给人一种较为写实的平面化效果;后者则要求构图、构形、构色都根据作者主观需要,可采取移位、游动的观察方法,避免因透视造成近大远小或物体与物体之间重叠、遮挡现象。形体处理可夸张变形,改变客观形象的自然状态。画面不求自然客观的完整,而追求人为的秩序和形式构成的完整和新颖。

（四）意象化

意象是主观想象的形象。装饰不是按客观景物做具象的再现，而是凭主观的想象，不仅想到存在事物的夸张变形，而且想到世界上还没有的离奇形象。总之，有想象力，才有创造力，才能创造出最理想的、最典型的和最具有永恒意义的象征性的东西来。

（五）夸张化

夸张是艺术的强化，"白发三千丈，缘愁似个长"就是夸张。在装饰性绘画中，夸张就是变形变色，出于抒发情感的目的，营造有意味的形式，突出主题和生活本质，以追求感染力为目的。毕加索的"公牛"的变形就是从不同视觉面的同时性表现到内部结构与外轮廓线结合逐步变形，最后被变得只剩几根线条，这些线条包含了我们由"公牛"两个字所想到的一切。

第三节　主观配置色彩训练

主观配置色彩训练是为适应设计专业学生学习而选取的一种色彩训练方法。设计师与画家不同，画家表现色彩基于有参照物，可模拟、可表现、可夸张，属于再现性用色。但设计师用色一般是创造性用色，几乎没有客观感受，主要是根据多年知识与经验的积累而主观地设置色彩。所以，主观配置的色彩训练模拟这种设计造色的环境，经历采集、抽取、转移、扩展几个过程，让学生大胆、主观，又精选、考究地设计用色。

一、采集与抽取

采集，顾名思义是色彩的收集。这里有两个方面：一是收集经典素材的过程，收集自然中优美、迷人的色彩，用色卡或手绘的形式详细记录，再加以整理，为日后实践积累色彩素材库。二是对设计对象的色彩收集，以便确定色调，增减颜色，配置色彩。例如，专家在给杭州定位色彩时，就是用色卡对杭州的大街小巷进行了一次"扫描"，对建筑的立面、屋顶和门窗等构件进行靠色，确定色彩，然后才进行分析。采集的过程和结果都是十分复杂的，这就需要我们对采集的结果进行有目的性的筛选、提取。抽取原则当然是提取主要色系，摈弃与色调不符的颜色，但不要忽略一些中间色彩和调和色。(见图5-3-1至图5-3-4)

图 5-3-1

第五章　设计色彩的创意性思维训练

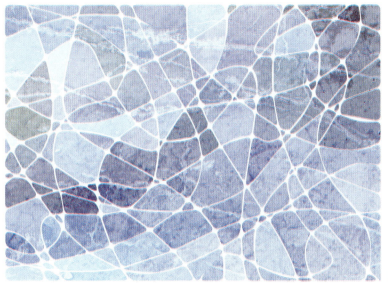

图 5-3-2

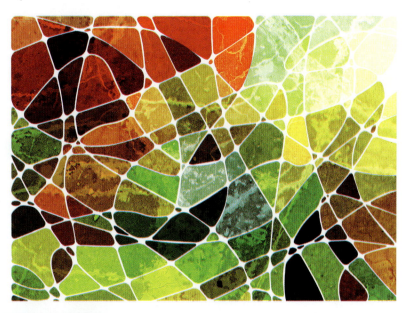

图 5-3-3

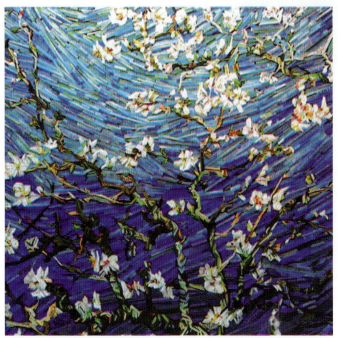

图 5-3-4

二、转移与扩展

转移是设计师主观用色的一个体现，采集、抽取的优秀色彩组合可灵活地运用于其他可行的场合。转移的能力是设计师进行色彩设计的重要体现。恰到好处的转移，事半功倍；漫无目的的转移，弄巧成拙。

如果光靠转移就能解决问题，那设计师就如同"搬运工"一样了。还需要设计师对采集的色彩进行扩展。即使是成功的转移，不去加以拓展、改进、调整，同样不会是一件好的设计作品。这需要我们有一个修改、调整、完善的过程，即扩展的过程。如果我们平时做好这几方面的准备和能力的培养，到设计实践中我们就能运用自如、如鱼得水了。(见图 5-3-5 至图 5-3-10)

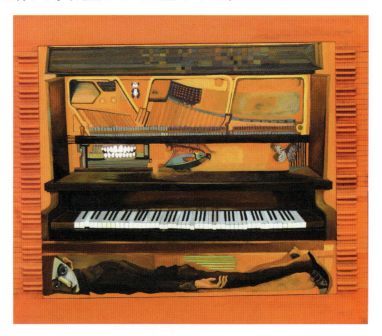

图 5-3-5

图 5-3-6

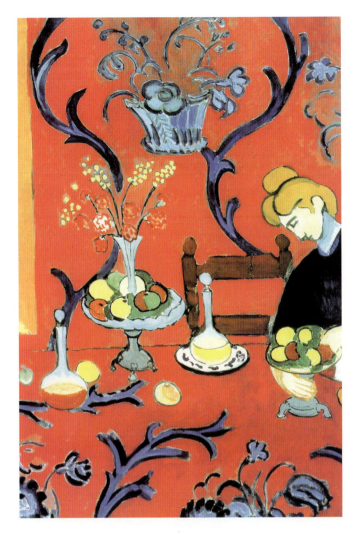

图 5-3-7

图 5-3-8

设计色彩 The Color of Design

图 5-3-9

图 5-3-10

第四节　综合技法材料训练

"工欲善其事，必先利其器。"运用色彩的材料也是非常重要的。可供选择运用的材料很多，常用的有水彩、水粉，专业性的有彩墨、油画、色粉，设计常用的有马克笔、水溶彩笔，户外用的丙烯、广

告色、涂料、油漆，还有铝颜料、陶瓷颜料、工业涂料……五花八门，应有尽有。材料不在多，贵在掌握一两样"利器"。对于艺术设计专业来说，无论是平面设计、广告设计，或是建筑设计、环艺设计，还是产品设计、服装设计……大多面临手绘的问题，那么熟练掌握一两样常用工具是必需的基本技能。在设计手绘中运用较广的有水彩和马克笔两种工具。

一、水彩

　　水彩因使用方便，颜色透明、亮丽、易画易干，所以深受画家和设计师的青睐，一直是设计手绘的首选工具，尤其在建筑设计、环境设计、园林设计等领域广泛使用。虽然电脑制图已相当普及，但水彩效果一直以其独有的艺术魅力活跃在当今的艺术界。

　　使用水彩，关键是掌握、控制好用笔、用色、用水。其中，用水的掌握尤为重要，使水赋予色彩以生机。操作过程要控制好的水的用量，绘制效果图时，按先亮部后暗部、先浅色后深色的步骤进行。用色宜简单明亮，颜色不宜过多调和，过多易脏。但不管多"脏"的颜色，只要水分控制好，一气呵成，都是透明好看的。如果重复多遍，干净的颜色也会变脏变不透明。只要熟练掌握水彩技法，它便是绘制设计效果图的非常有"档次"的工具。(见图 5-4-1 至图 5-4-5)

图 5-4-1

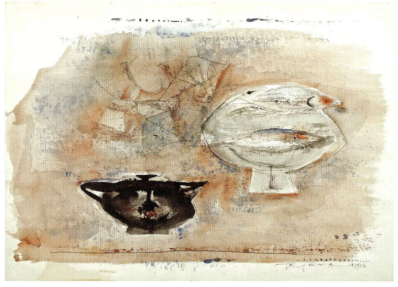

图 5-4-2

图 5-4-3

图 5-4-4　　　　　　　　　　　　　　图 5-4-5

二、马克笔

马克笔分油性和水性两种，由于其色彩丰富、作画快捷、使用简便，表现力较强，而且适合各种纸张，省时省力，因此在近几年里成了设计师的新宠。(见图5-4-6至图5-4-11)

具体使用方法如下。

(1) 先用冷灰色或暖灰色的马克笔将图中基本的明暗调子画出来。

(2) 在运笔过程中，用笔的遍数不宜过多。在第一遍颜色干透后，再进行第二遍上色，而且要准确、快速。否则色彩会渗出而形成混浊之状，从而失去马克笔透明和干净的特点。

(3) 用马克笔表现时，笔触大多以排线为主，所以有规律地组织线条的方向和疏密，有利于形成统一的画面风格。可运用排笔、点笔、跳笔、晕化、留白等方法，灵活使用马克笔。

(4) 马克笔不具有较强的覆盖性，浅色无法覆盖深色。所以，在给效果图上色的过程中，应该先上浅色而后覆盖较深的颜色。并且要注意色彩之间的和谐，忌用过于鲜亮的颜色，以中性色调为宜。

(5) 单纯运用马克笔，难免会留下不足。所以，应与彩色铅笔、水彩等结合使用。

图 5-4-6

图 5-4-7

设计色彩 The Color of Design

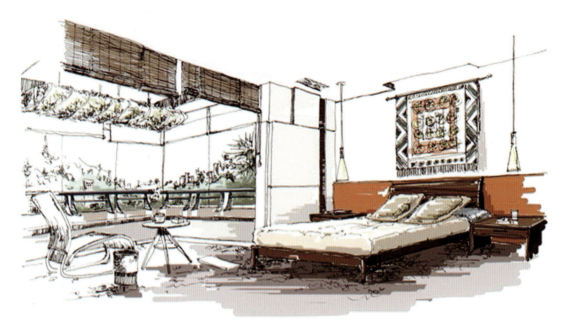

图 5-4-8

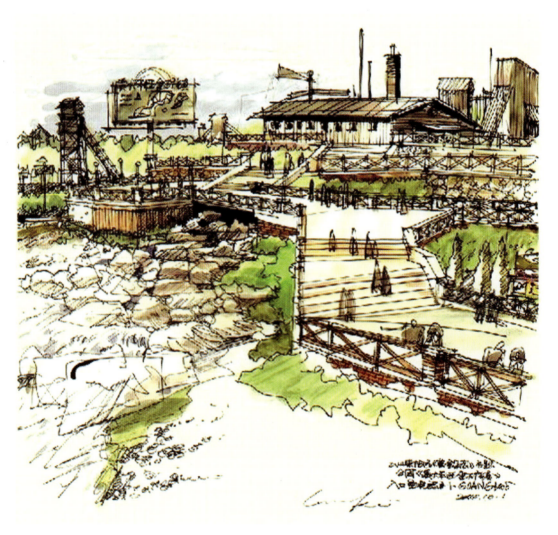

图 5-4-9

第五章　设计色彩的创意性思维训练

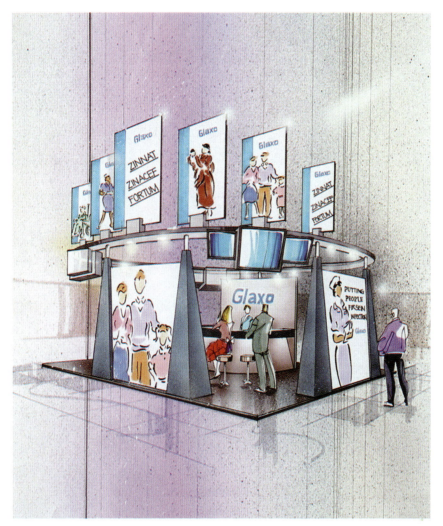

图 5-4-10

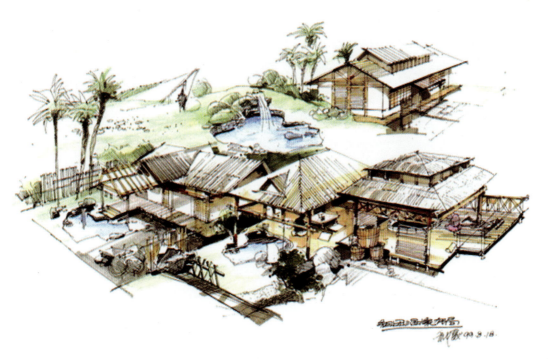

图 5-4-11

三、彩色铅笔

彩色铅笔是手绘表现中最常用的工具。彩色铅笔最大的优势在于对画面中细节的处理，如灯光的过渡、材质的纹理表现等，另外因其颗粒感强，对于光滑质感的表现稍弱，如玻璃、石材、亮面漆等。彩色铅笔一般分为水溶和非水溶两种。

具体使用方法如下。

(1) 笔触的方向尽量保持统一，笔触方向稍微向外倾斜，保持形式美感。用色准确，下笔果断，加强力度，拉开明暗对比，下笔较重会使图画比较粗重、色彩过于饱满，用力较轻则会使色调与纹理混合搭配比较细腻，但画面容易发灰、偏浅。

(2) 注意色彩之间的过渡，选用一种色调之后，效果图中的每一个物体都要重复用它，并且足以影响画面中的色彩关系。

(3) 使用对比色来活跃画面，比如在绿树上稍加一些橙色或给黄色沙发加几个紫色的抱枕，在天空中加入几抹橙色，学会用冷暖关系相互衬托的表现方法装饰画面。可用黑色铅笔适当地加强轮廓线，突出形体，增加细节。可用沉稳的颜色适当过渡冷暖色。

(4) 除了为原作直接着色以外，还可以将画面复制到硫酸纸上，并在反面着色，最终的图画不仅保留了清晰的墨线图，而且画面的色彩相当柔和。彩色铅笔还可以运用于有纹理的纸张。（见图5-4-12至图5-4-16）

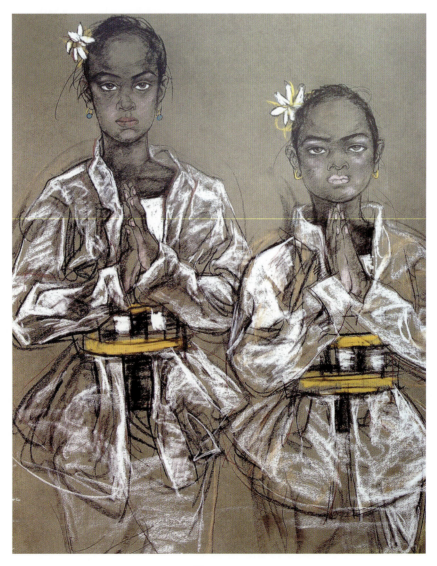

图5-4-12

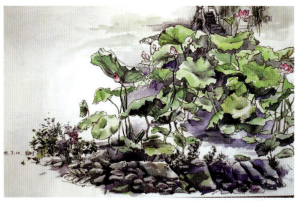

图 5-4-13

图 5-4-14　　　　　　　　　　　　　　图 5-4-15

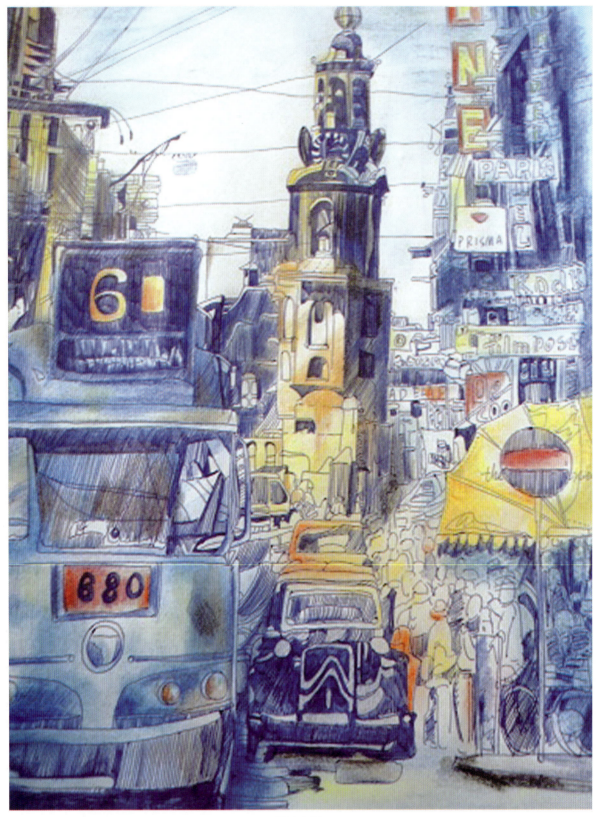

图 5-4-16

附录

优秀作品欣赏

弗伦贝尔作品1（油彩）

弗伦贝尔作品2（油彩）

附录　优秀作品欣赏

弗伦贝尔作品3（油彩）

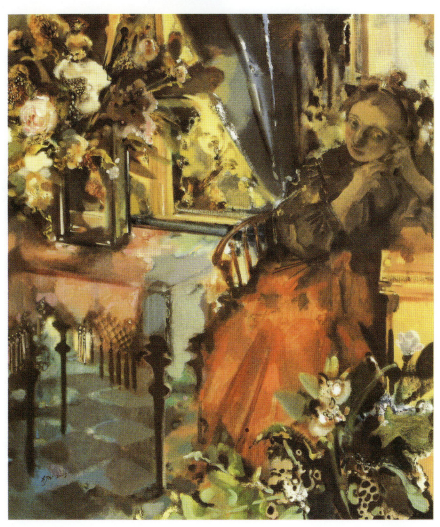

夏俊娜作品1（油彩）

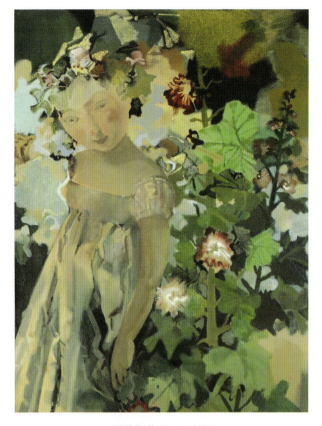
夏俊娜作品2（油彩）

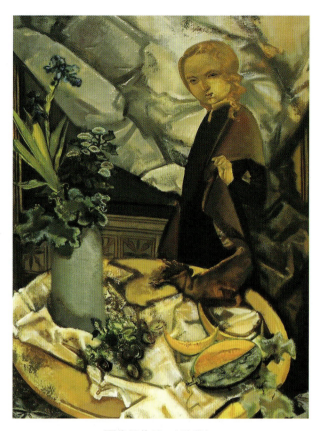
夏俊娜作品3（油彩）

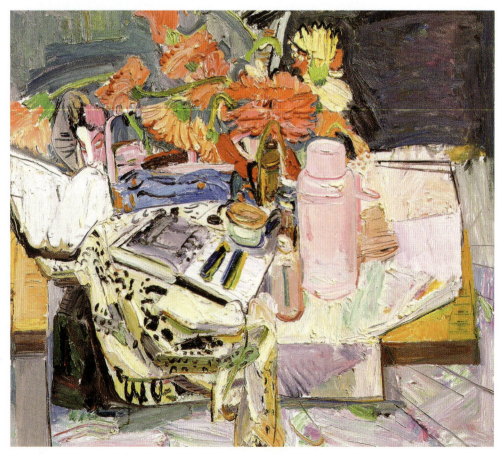
闫平作品1（油彩）

附录 优秀作品欣赏

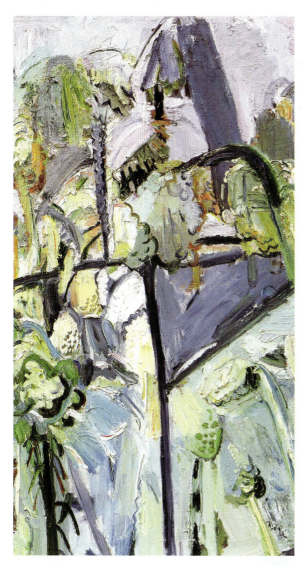

闫平作品2（油彩）

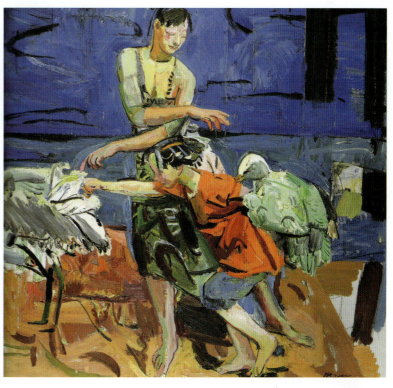

闫平作品3（油彩）

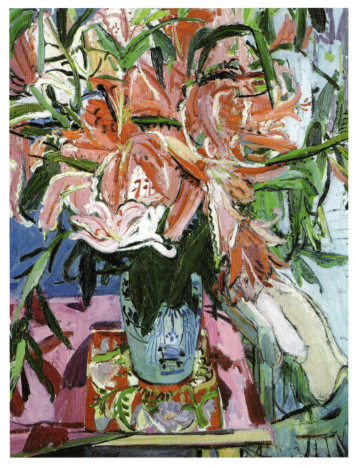

闫平作品4（油彩）

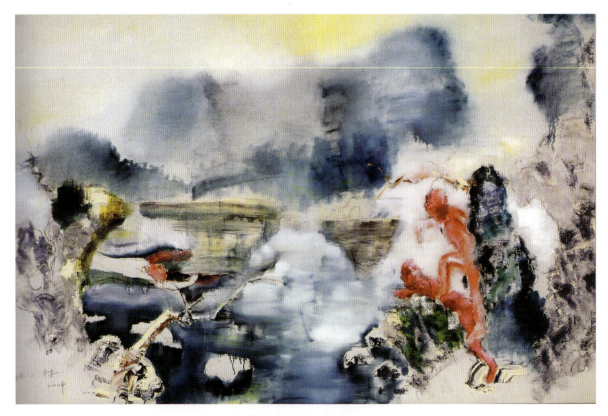

任小林作品1（油彩）

附录 优秀作品欣赏

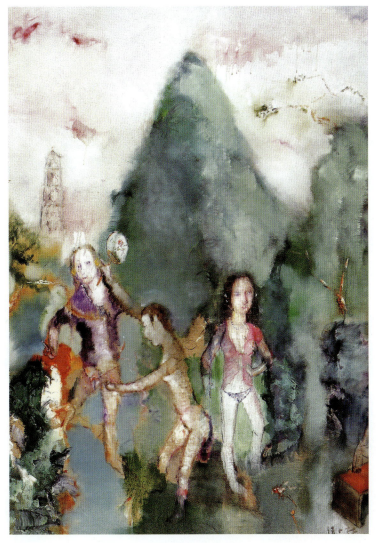

任小林作品2（油彩）

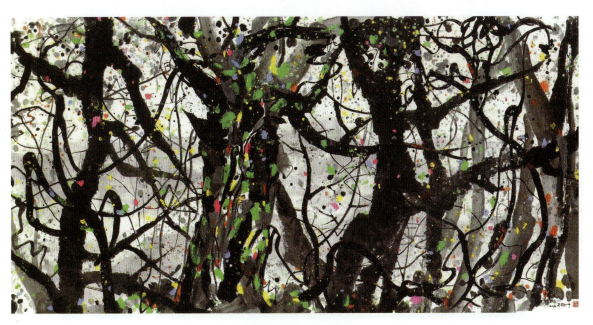

吴冠中作品1（水墨）

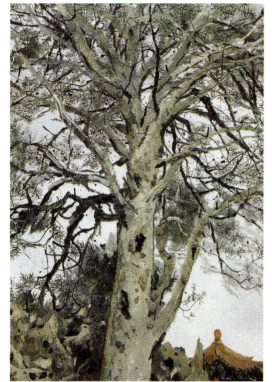 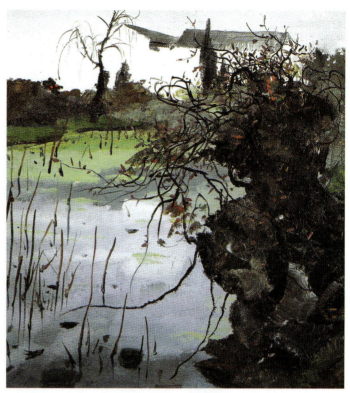

吴冠中作品2（油彩）　　　　　　　　吴冠中作品3（油彩）

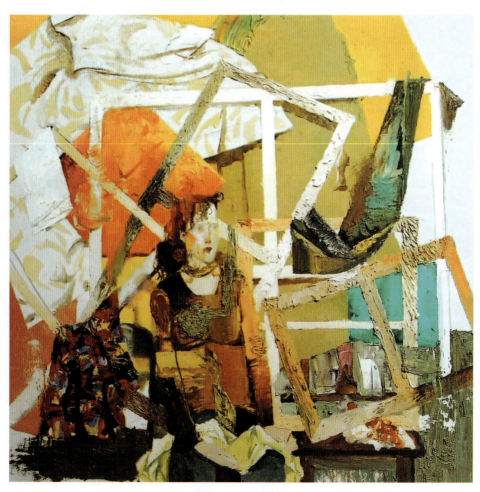

赵勤国作品1（油彩）

附录 优秀作品欣赏

赵勤国作品2（油彩）

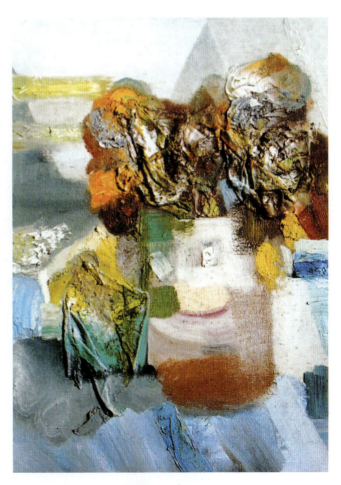

秦德梅作品（油彩）

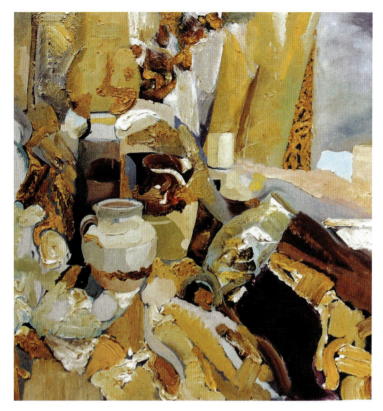

伏倩倩作品（油彩）

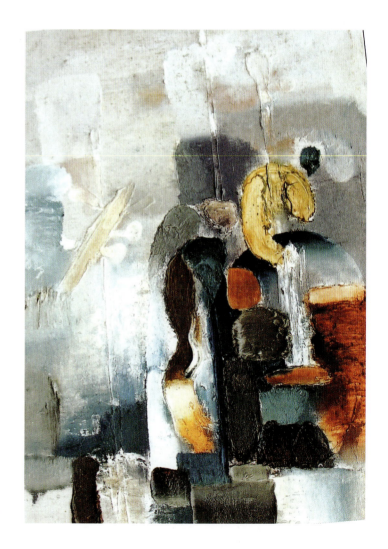

李进军作品1（油彩）

附录　优秀作品欣赏

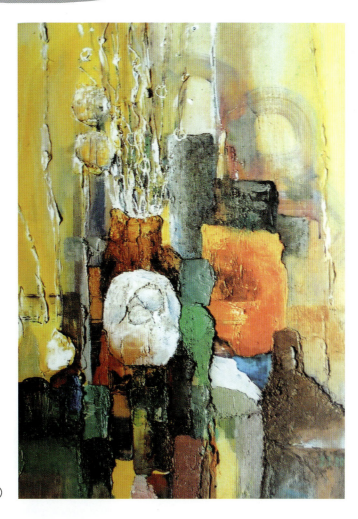

李进军作品2（油彩）

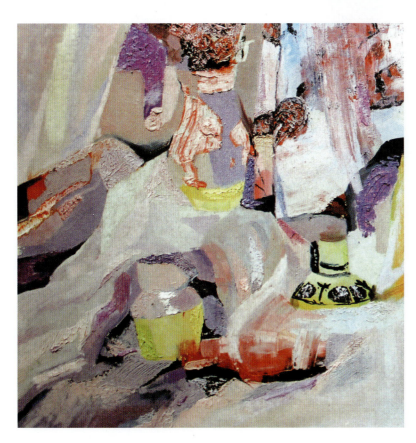

焦伟作品（油彩）

设计色彩 The Color of Design

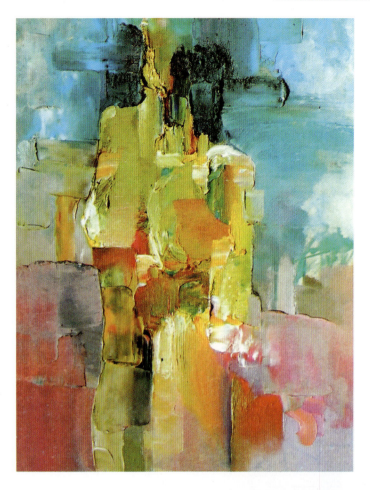

闫明丽作品（油彩）

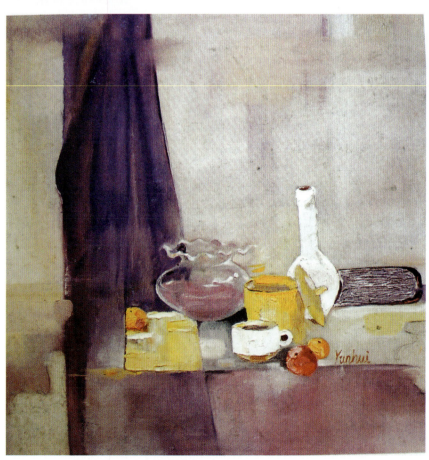

马美琰作品1（丙烯）

附录 优秀作品欣赏

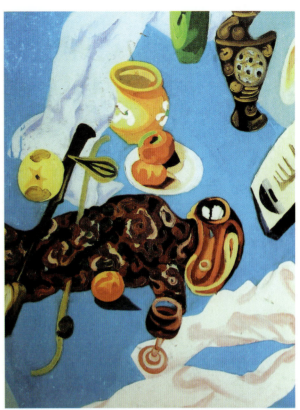

马美琰作品2（丙烯）

王莜之作品（丙烯、毛线、瓦楞纸）

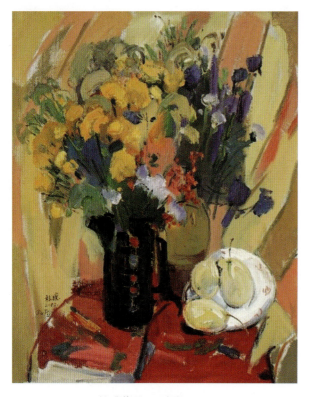

杜璞作品1(油彩)

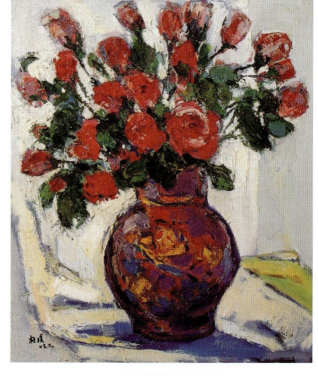

杜璞作品2(油彩)

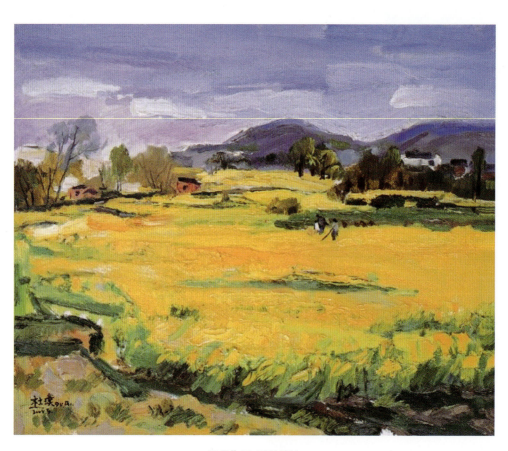

杜璞作品3(油彩)

附录 优秀作品欣赏

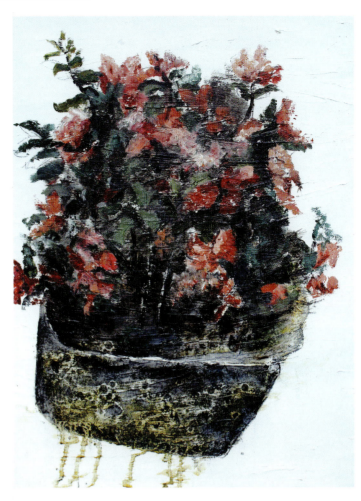

苏玲作品 1（油彩）

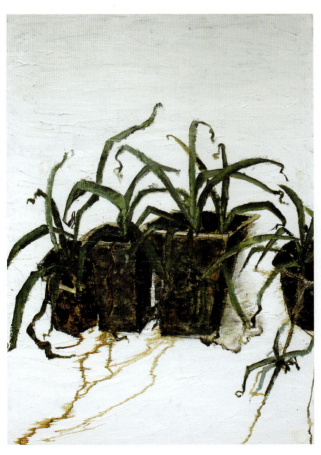

苏玲作品 2（油彩）

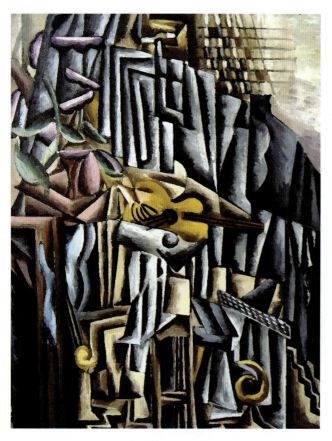
苏玲作品 3（油彩）

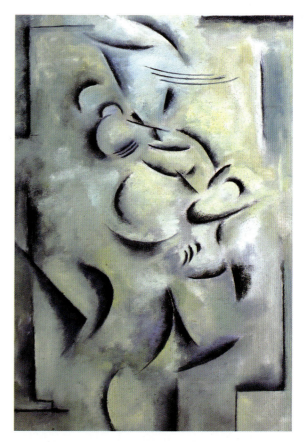
苏玲作品 4（油彩）

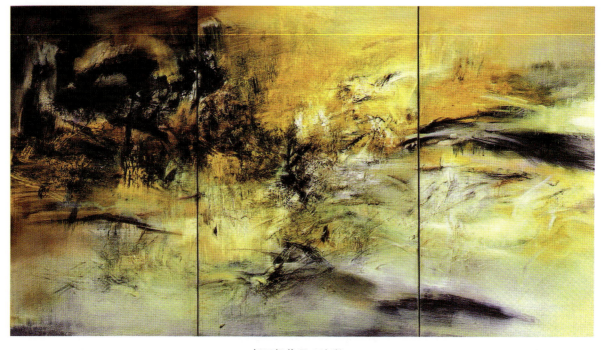
赵无极作品（油彩）

附录　优秀作品欣赏

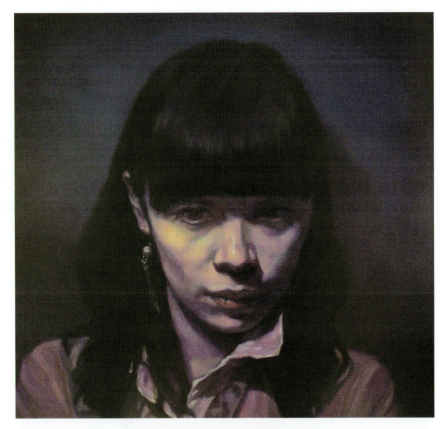

吴青作品 1（油彩）

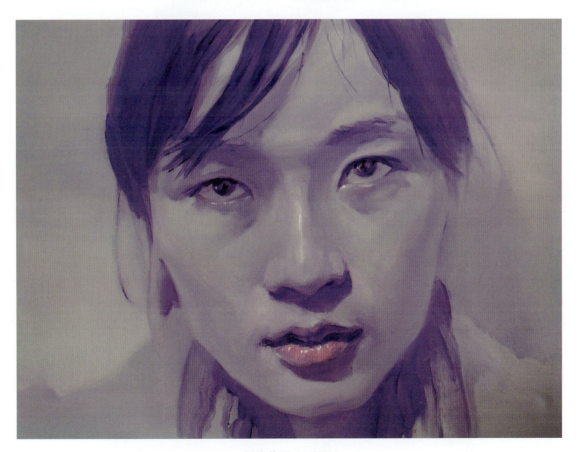

吴青作品 2（油彩）

吴青作品3(油彩)

吴青作品4(油彩)

文静作品1(油彩)

文静作品2(油彩)

[1] 中央美术学院美术史系中国美术史教研室. 中国美术简史[M]. 北京：高等教育出版社,1990.
[2] 吕澎.20世纪中国艺术史[M]. 北京：北京大学出版社,2006.
[3] 中央美术学院美术史系外国美术史教研室. 外国美术简史(修订版)[M]. 北京：高等教育出版社,1990.
[4] 胡明哲. 岩彩画艺术[M]. 哈尔滨：黑龙江美术出版社,2001.
[5] 比尔·克里夫. 当代艺术家油画材料与技法[M]. 易英, 译. 北京：中国人民大学出版社,2006.
[6] 赵勤国. 色彩形式语言[M]. 济南：山东美术出版社,2005.
[7] 贡布里希. 艺术发展史[M]. 范景中, 译. 天津：天津人民美术出版社,2006.
[8] 吕澎. 当代艺术家丛书[M]. 成都：四川美术出版社,2007.
[9] 蔡玉水. 天堂漫步——蔡玉水速写艺术珍藏[M]. 济南：山东美术出版社,2003.